The High IQ Society

英國門薩官方唯一授權

門薩學會MENSA
全球最強腦力開發訓練
台灣門薩──審訂　進階篇　第一級 LEVEL 1

KEEP YOUR BRAIN FIT

門薩學會MENSA全球最強腦力開發訓練
英國門薩官方唯一授權　進階篇　第一級

KEEP YOUR BRAIN FIT:
More than 100 puzzles to challenge your grey matter

編者	Mensa門薩學會
審訂	台灣門薩
	林至謙、沈逸群、孫為峰、陳謙、陸茗庭、徐健洵
	曾于修、曾世傑、鄭育承、蔡亦崴、劉尚儒
譯者	汪若蕙
責任編輯	顏妤安
內文構成	賴姵伶
封面設計	陳文德
行銷企畫	劉妍伶
發行人	王榮文
出版發行	遠流出版事業股份有限公司
地址	臺北市中山北路一段11號13樓
客服電話	02-2571-0297
傳真	02-2571-0197
郵撥	0189456-1
著作權顧問	蕭雄淋律師

2022年6月30日　初版一刷
定價　平裝新台幣350元（如有缺頁或破損，請寄回更換）
有著作權‧侵害必究 Printed in Taiwan
ISBN　978-957-32-9629-4
遠流博識網　http://www.ylib.com
E-mail：ylib@ylib.com

國家圖書館出版品預行編目（CIP）資料

門薩學會MENSA全球最強腦力開發訓練. 進階篇第一級/Mensa門薩學會編；汪若蕙譯. -- 初版. -- 臺北市：遠流出版事業股份有限公司,
2022.06
面；　公分
譯自：Mensa : keep your brain fit.
ISBN 978-957-32-9629-4(平裝)
1.CST: 益智遊戲
997　　　　111008631

各界頂尖推薦

何季蓁｜Mensa Taiwan台灣門薩理事長
馬大元｜身心科醫師、作家／YouTuber、醫師國考／高考榜首
逸　馬｜逸馬的桌遊小教室創辦人
郭君逸｜國立臺灣師範大學數學系副教授
張嘉峻｜腦神在在創辦人兼首席講師

★「可以從遊戲中學習，是最棒的事了。」

——逸馬的桌遊小教室創辦人／逸馬

★「大腦像肌肉，越鍛鍊就會越發達。建議各年齡的朋友都可以善用這套書，讓大腦每天上健身房！」

——身心科醫師、作家／YouTuber、醫師國考／高考榜首／馬大元

★「規律的觀察是基本且重要的數學能力，這樣的訓練的其實不只是為了智力測驗，而是能培養數學的研究能力。」

——國立臺灣師範大學數學系副教授／郭君逸

★「小時候是智力測驗愛好者，國小更獲得智力測驗全校第一！本書有許多題目，讓您絞盡腦汁、腦洞大開；如果想體會解謎的樂趣，一定要買一本來試試看，能提升智力、開發大腦潛力！」

——腦神在在創辦人兼首席講師／張嘉峻

關於門薩

門薩學會是一個國際性的高智商組織，會員均以必須具備高智商做為入會條件。我們在全球40多個國家，總計已經有超過10萬人以上的會員。門薩學會的成立宗旨如下：

* 為了追求人類的福祉，發掘並培育人類的智力。
* 鼓勵進行關於智力本質、特質與運用的研究。
* 為門薩會員在智力與社交面向提供具啟發性的環境。

只要是智商分數在當地人口前2%的人，都可以成為門薩學會的會員。你是我們一直在尋找的那2%的人嗎？成為門薩學會的會員可以享有以下的福利：

* 全國性與全球性的網路和社交活動。
* 特殊興趣社群—提供會員許多機會追求個人的嗜好與興趣，從藝術到動物學都有機會在這邊討論。
* 不定期發行的會員限定電子雜誌。
* 參與當地的各種聚會活動，主題廣泛，囊括遊戲到美食。
* 參與全國性與全球性的定期聚會與會議。
* 參與提升智力的演講與研討會。

歡迎從以下管道追蹤門薩在台灣的最新消息：
官網　https://www.mensa.tw/
FB粉絲專頁　https://www.facebook.com/MensaTaiwan

目錄

前言　007

腦力訓練　009

解答　161

前言

歡迎打開這本五彩繽紛的腦力訓練書，希望你也會覺得這些謎題不但刺激思考，也豐富你的生活，讓你一直到最後一頁都不斷動腦。這本書包含超過100個腦力訓練，有的比較簡單，有的比較困難，不過每一題難度如何就看個人了，有的題目對某些人來說容易，對某些人來說很困難，這和個性還有解題方式有關。不過，如果你在解某一題的時候卡關了，可以先暫停一下，想想別的事情，或是先換一題也可以，過一陣子再回來試試看，有時候轉移一下就會得到靈感，或是想出解答。如果真的卡住了，那也不用擔心，我們在書的最後有附上答案，想不出來還是可以找到解方！

所以，好好享受我們設計的腦力訓練吧！

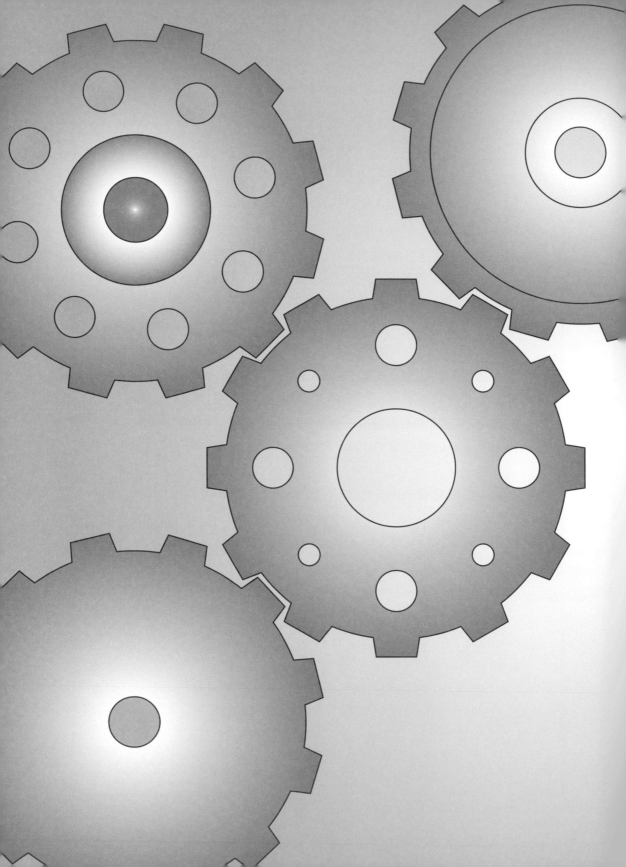

腦力訓練

在這些立方體中，哪兩個面有相同的符號呢？

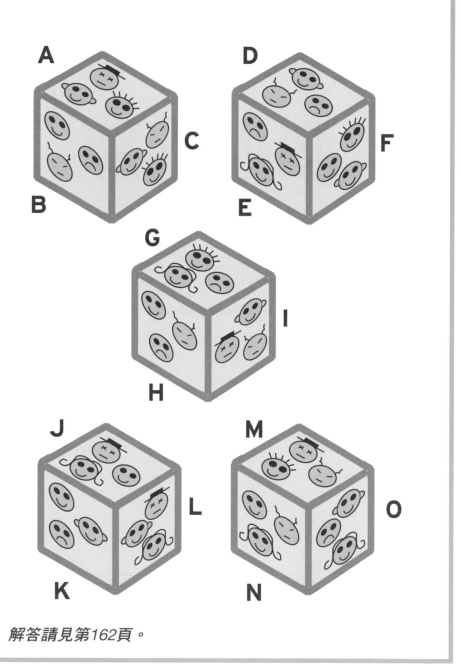

解答請見第162頁。

請問哪顆球跟其他顆球不是同類呢？

解答請見第162頁。

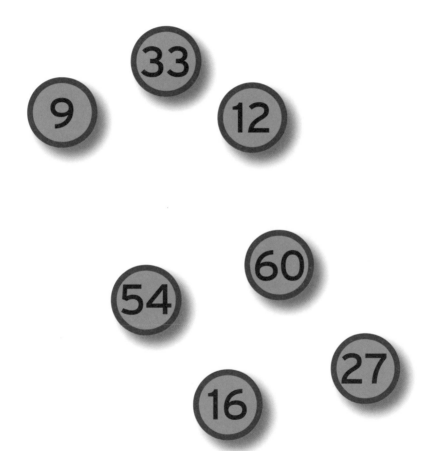

將問號分別換成加號（＋）或減號（－），讓兩
圓上的數字計算後得出相同結果。

解答請見第162頁。

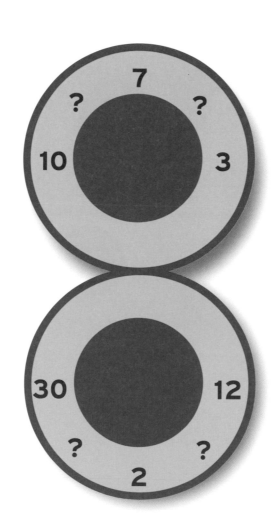

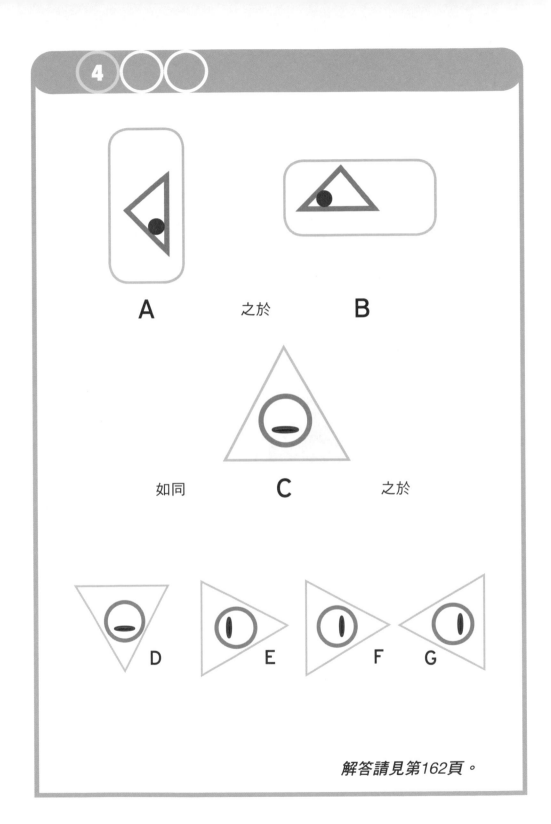

A　　　之於　　　B

如同　　　C　　　之於

D　　E　　F　G

解答請見第162頁。

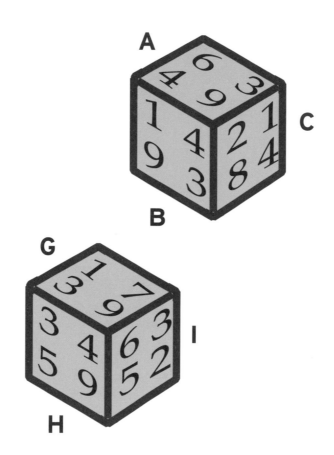

在這些立方體中，哪兩個面有相同的數字呢？

解答請見第162頁。

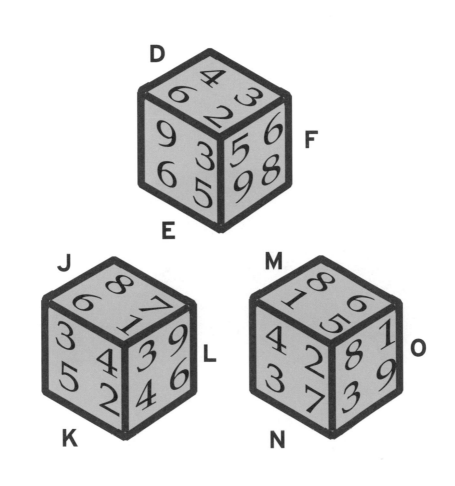

問號應該分別換成哪個運算符號（＋、－、×、÷
），才能使這個算式成立？

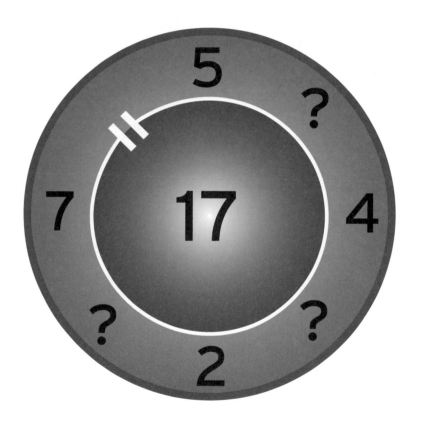

解答請見第162頁。

下方四個三角形上數字間的關係可以用簡單的數學公式來表示。哪個三角形的數字關係跟其他三角形不同呢？

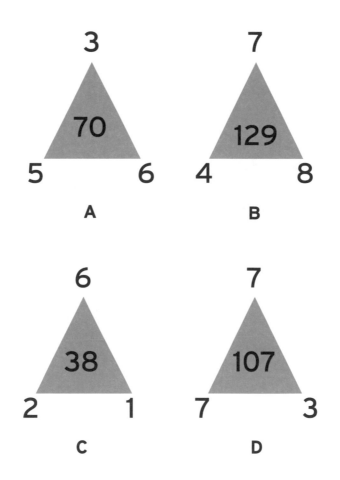

A

B

C

D

解答請見第162頁。

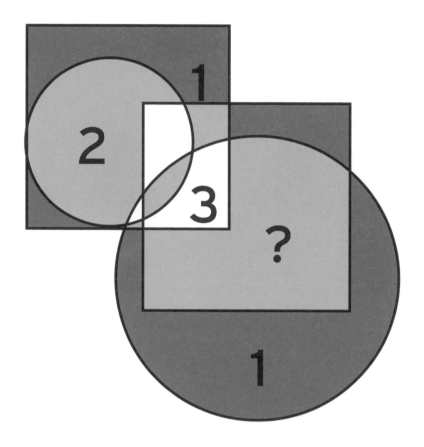

解開圖中各數字與圖形的邏輯關係，找出問號應該
是哪個數字。

解答請見第162頁。

這個數列要怎麼接續下去呢？

12345

解答請見第162頁。

這個展開圖無法摺出右邊哪個立方體呢?

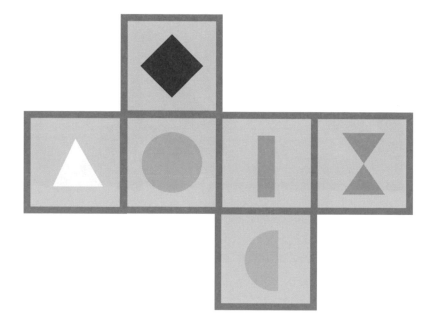

解答請見第162頁。

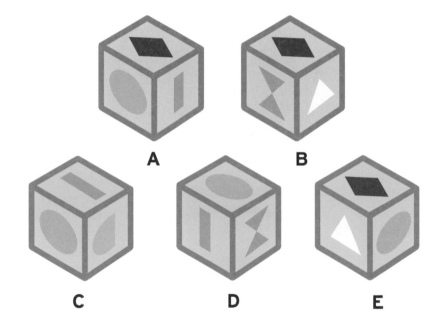

A B

C D E

將問號分別換成乘號（×）或除號（÷），讓兩圓
上的數字計算後得出相同結果。

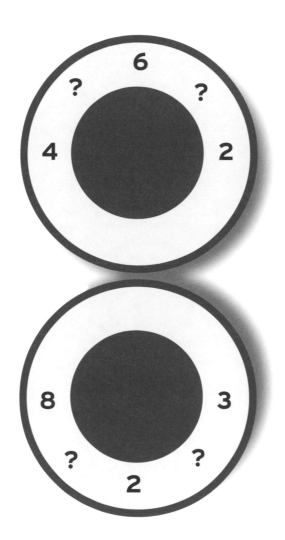

解答請見第162頁。

在這些立方體中，哪三個面有相同的符號呢？

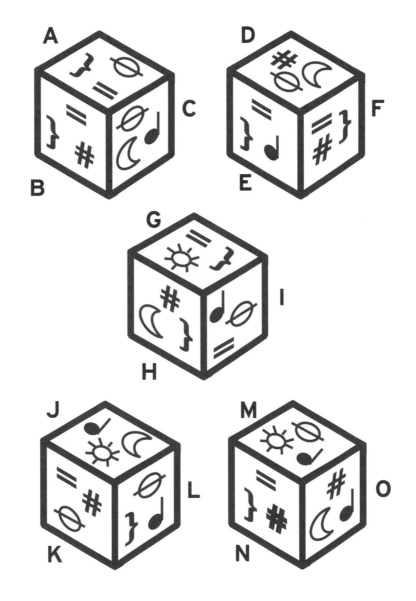

解答請見第162頁。

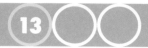

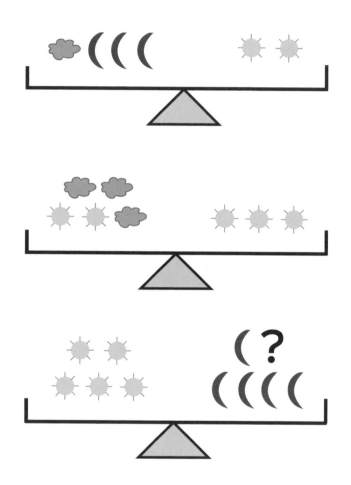

每一種符號分別代表某個數字。要在最後一個天平加上哪種符號，才能使它平衡呢？

解答請見第162頁。

哪顆球跟其他顆球不是同類？

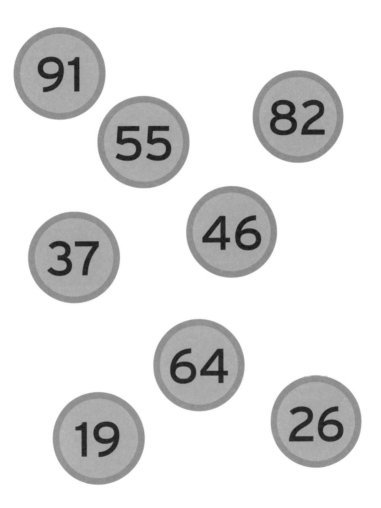

解答請見第162頁。

這裡的所有俄羅斯方塊可以組合成一個大正方形，其中第一列和第一行的數字相同、第二列和第二行的數字相同……其餘以此類推。你能完成這個正方形嗎？

2
4
4

8 2 7

3
6

3 6 3
6

6
7
2

9 8
9

6 6
2 4

4
6 9

5 6 7
2

2

2
9 3

6

6 4 5

解答請見第163頁。

問號應該是哪個數字呢？

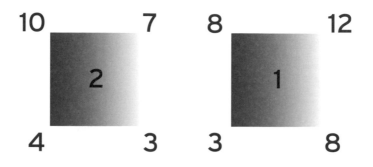

10　　　7
2
4　　　3

8　　　12
1
3　　　8

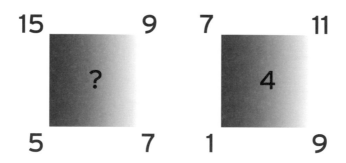

15　　　9
?
5　　　7

7　　　11
4
1　　　9

解答請見第163頁。

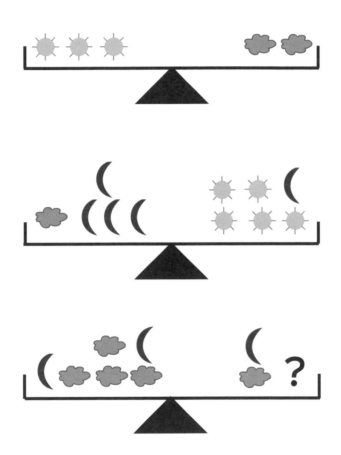

問號應該是哪些符號呢?

解答請見第163頁。

哪個符號跟其他符號不是同類？

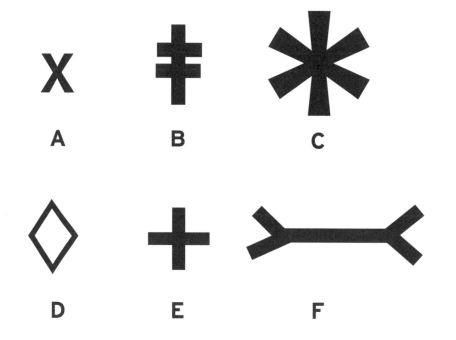

解答請見第163頁。

根據上面兩個圓中的數字關係，問號應該是哪個數字呢？

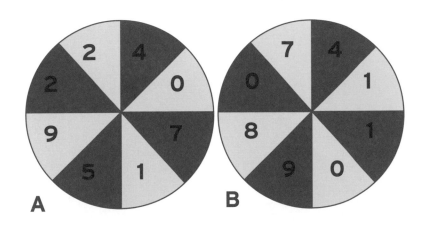

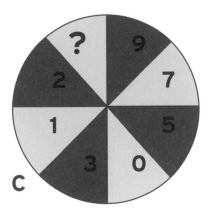

解答請見第163頁。

從菱形最上方的數字開始,以順時針方向進行計算。數字之間要補上什麼運算符號(+、-、×、÷,每個符號不限使用一次),才能讓這個算式的結果等於中間的數字呢?

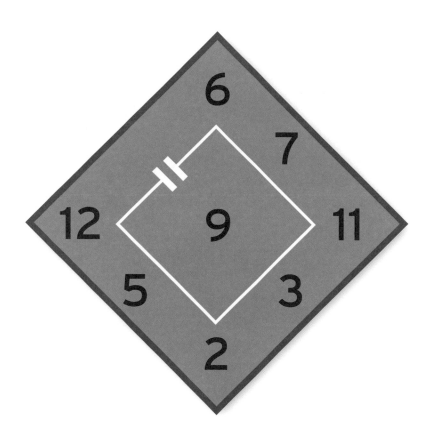

解答請見第163頁。

A

B

C

這三個圓形內的數字都依照某個規則產生，問號應該是哪個數字呢？

解答請見第163頁。

A　　　　之於　　　　B

如同　　　　C　　　　之於

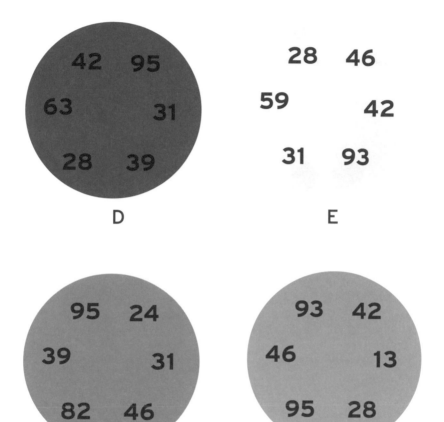

42 95

63 31

28 39

D

28 46

59 42

31 93

E

95 24

39 31

82 46

F

93 42

46 13

95 28

G

解答請見第163頁。

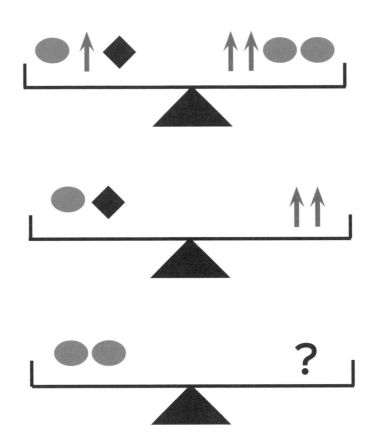

問號應該是哪種符號,才能使第三個天平保持平衡呢?

解答請見第163頁。

下面哪個圖形和其他圖形不是同類？

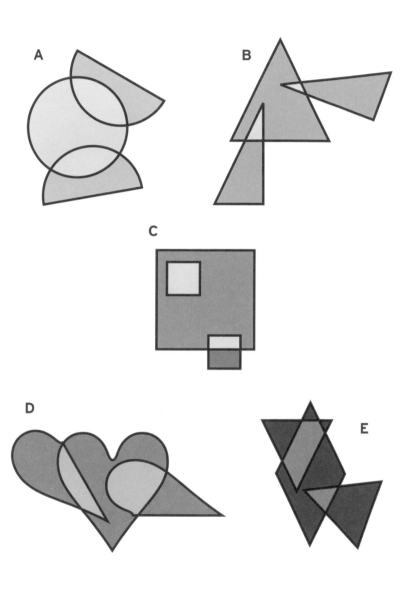

解答請見第163頁。

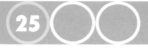

時針跟分針應該分別指向幾點幾分呢？

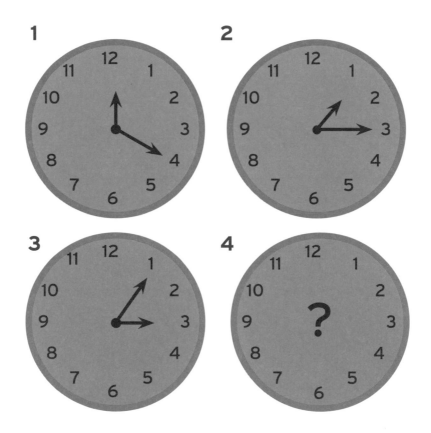

解答請見第164頁。

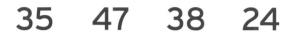

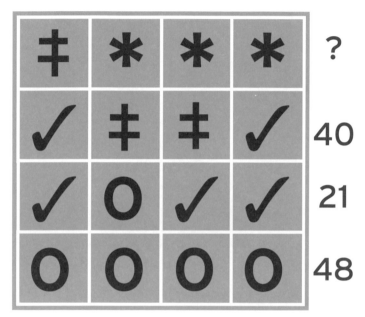

每一種符號分別代表哪個數字,問號又應該是哪個數字呢?

解答請見第164頁。

A

B

C

D

E

上面哪個圖形和其他圖形不是同類？

解答請見第164頁。

仔細觀察上面的時鐘。第四個時鐘應該是下面時鐘之中的哪一個？

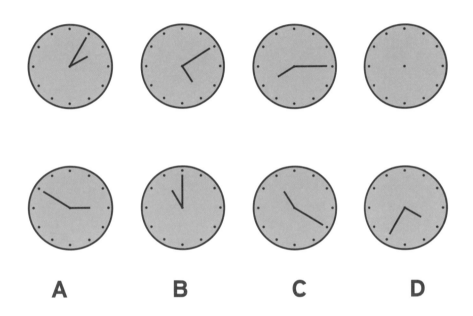

A　　**B**　　**C**　　**D**

解答請見第164頁。

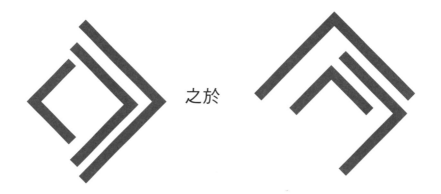

之於

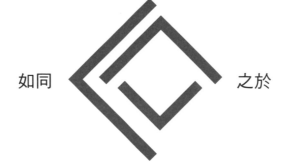

如同　　　　　　　　　之於

解答請見第164頁。

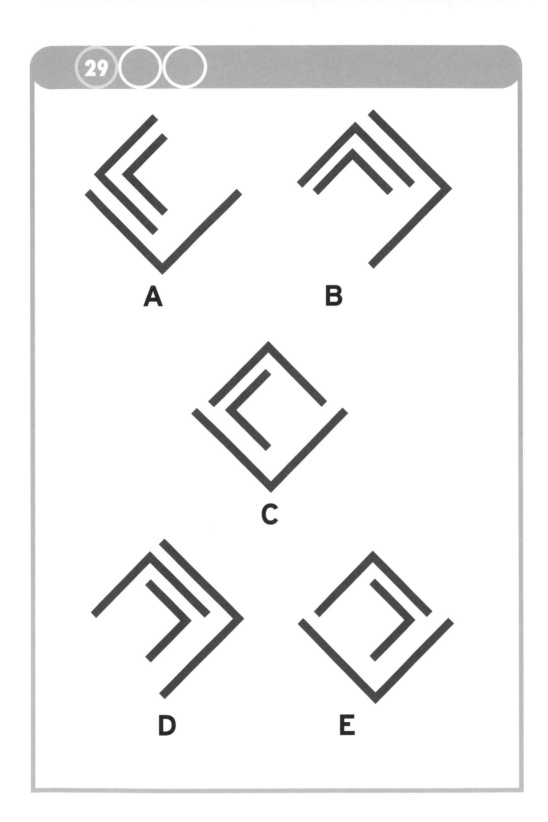

A

B

C

D

E

下面哪個形狀可以跟上圖組合成一個完整的三角形呢？

解答請見第164頁。

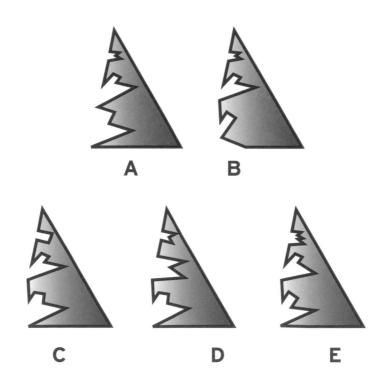

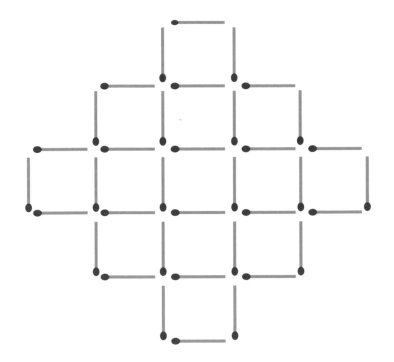

從上圖中移除四根火柴,讓小正方形剩下8個。

解答請見第164頁。

下面哪個圖形和其他圖形不是同類？

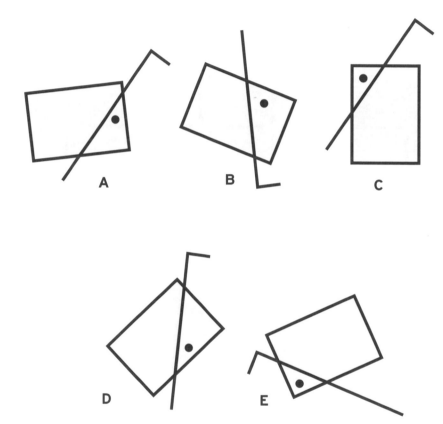

解答請見第164頁。

下面哪個圖形和其他圖形不是同類?

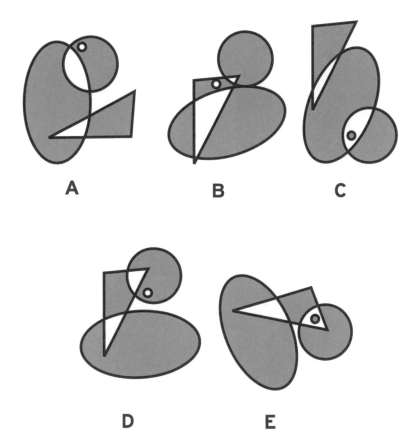

A B C

D E

解答請見第164頁。

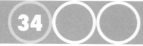

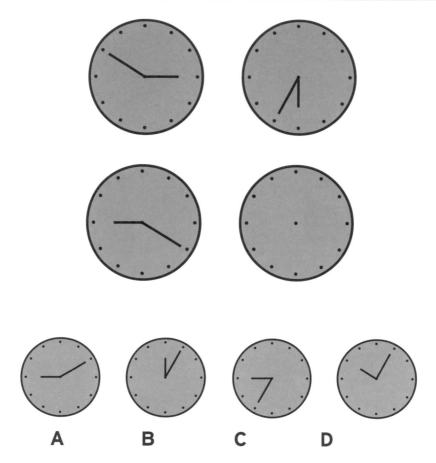

又是一個時鐘題。找出時鐘指針間的邏輯關係,第四個時鐘應該是下面時鐘之中的哪一個?

解答請見第164頁。

A　　之於　　B

如同　　C　　之於

D　　E　　F

G　　H

解答請見第164頁。

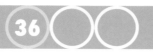

下一個圖形應該是右邊哪個圖形呢？

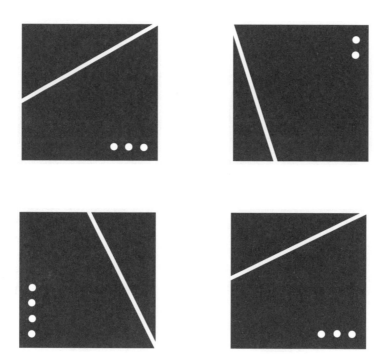

解答請見第165頁。

A

B

C

D

E

在這些立方體中，哪幾個面有相同的字母呢？

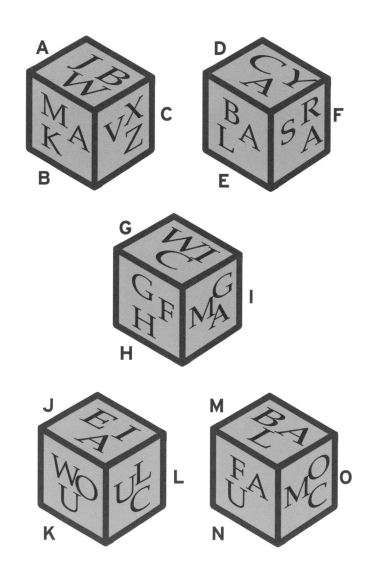

解答請見第165頁。

問號應該是哪個字母呢？

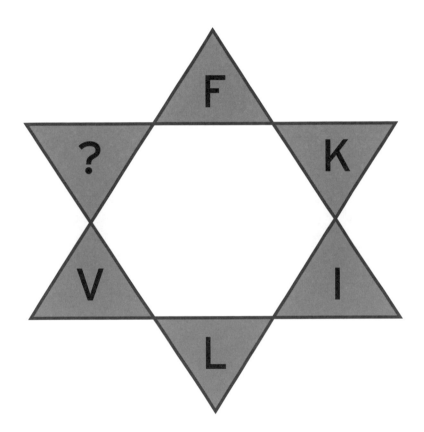

解答請見第165頁。

圖形中的運算符號（＋、－、×、÷）消失了。數字之間要補上什麼運算符號，才能讓這個算式的結果等於中間的數字呢？（提示：有三個符號會用到2次。）

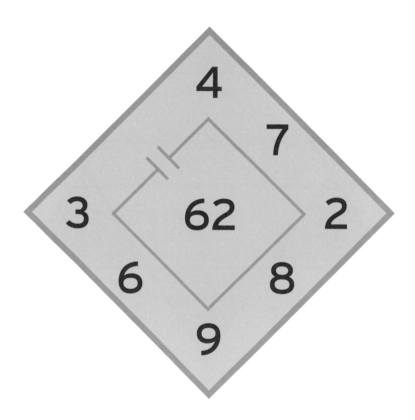

解答請見第165頁。

正方形上的問號應該是哪個數字呢？

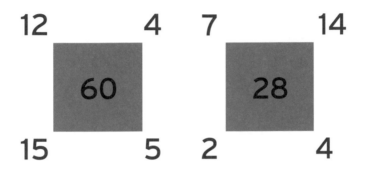

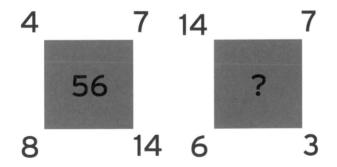

解答請見第165頁。

某人在裝飾蛋糕時出了錯，請問錯誤的地方在哪裡呢？

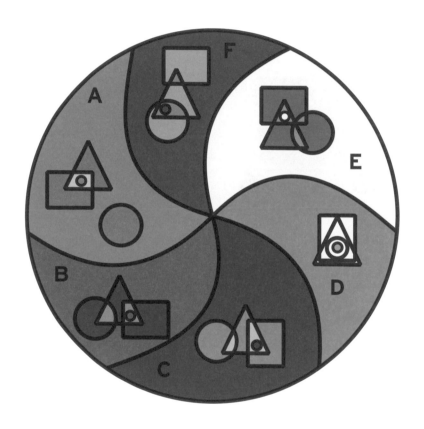

解答請見第165頁。

圖中每種顏色代表一個小於10的數字，問號應該是哪個數字呢？

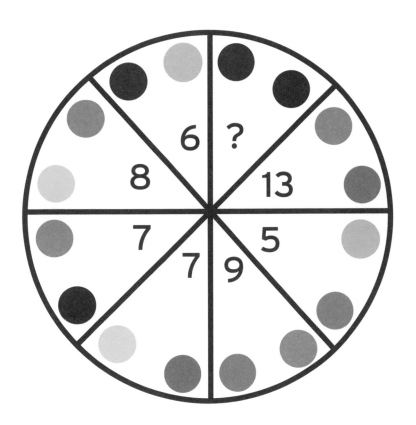

解答請見第165頁。

這個展開圖無法摺出右邊哪個立方體呢？

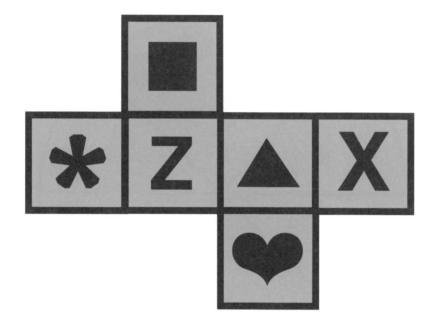

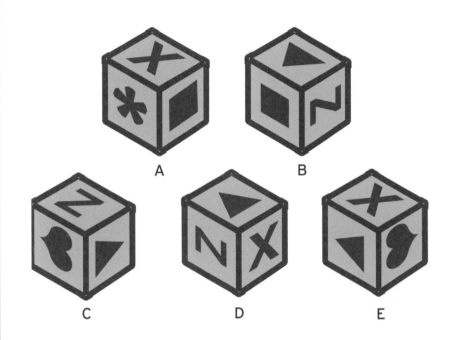

A

B

C

D

E

解答請見第165頁。

根據正方形上數字間的關係，問號應該是哪個數字呢？

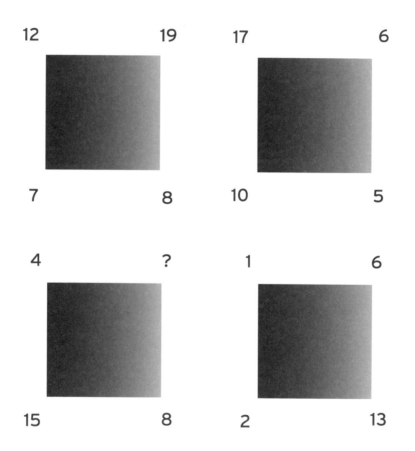

12　　　　　19　　　17　　　　　6

7　　　　　8　　　10　　　　　5

4　　　　　?　　　1　　　　　6

15　　　　　8　　　2　　　　　13

解答請見第165頁。

問號應該是哪個數字呢？

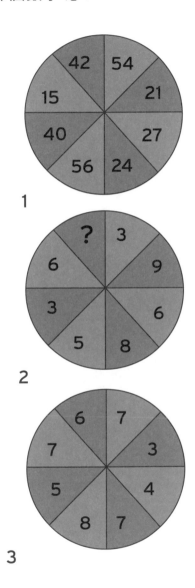

1

2

3

解答請見第166頁。

根據方格內圖形間的關係，問號應該是什麼圖形呢？

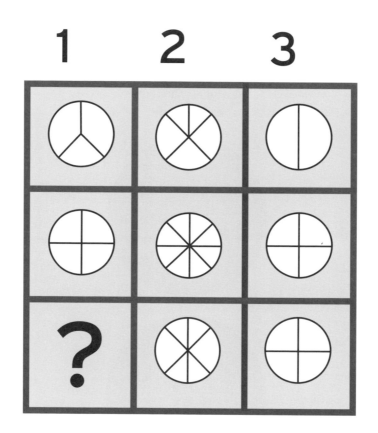

解答請見第166頁。

有五位自行車選手參加比賽，每位選手的編號和完成比賽的時間有關聯。找出它們的關聯性，以及最後一位選手的編號是多少。

第9號

1小時35分鐘

第10號

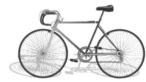

1小時43分鐘

第11號

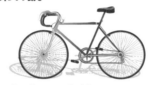

1小時52分鐘

第14號

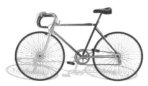

2小時27分鐘

第?號

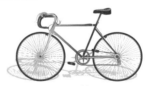

2小時33分鐘

解答請見第166頁。

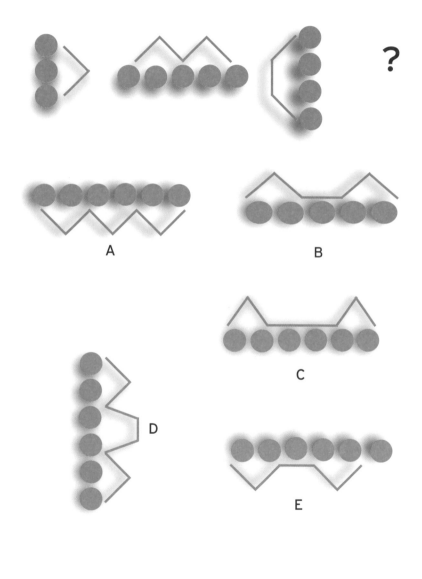

下一個應該是哪個圖形呢？

A

B

C

D

E

解答請見第166頁。

問號應該是哪個數字呢？

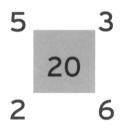
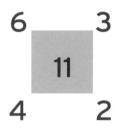
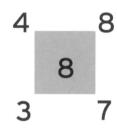

6　　3
11
4　　2

4　　8
8
3　　7

5　　3
20
2　　6

6　　2
?
1　　4

解答請見第166頁。

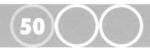

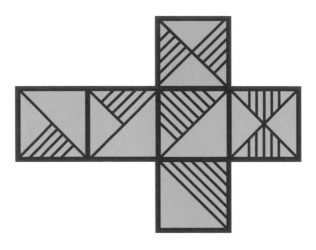

這個展開圖可以摺出下面哪一個立方體呢？

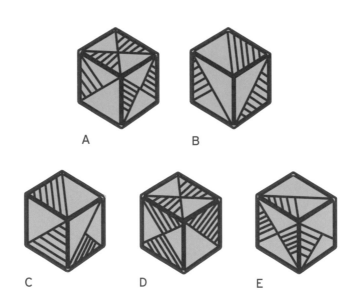

解答請見第166頁。

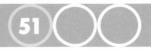

下一個應該是哪個圖形呢？

A B C D E

解答請見第166頁。

A 之於

B

如同 C 之於

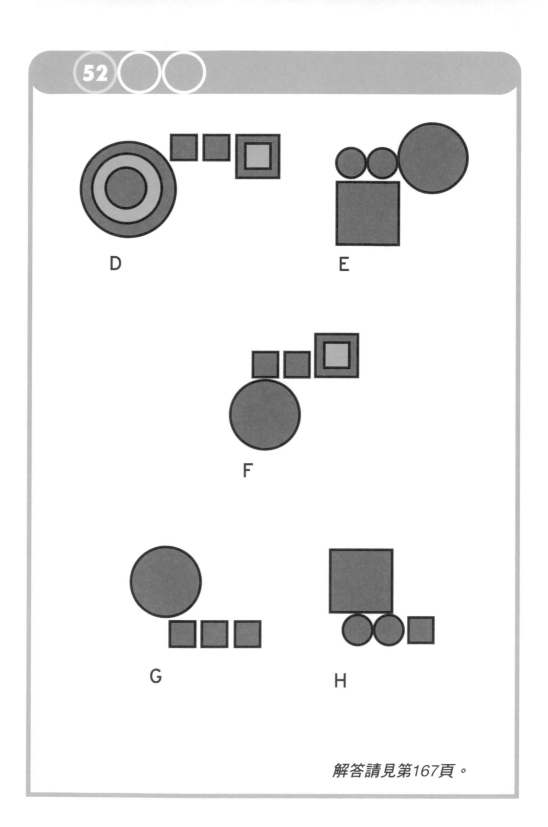

D

E

F

G

H

解答請見第167頁。

下一個九宮格內的符號應該是怎麼排列呢？

 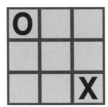

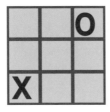 **?**

解答請見第167頁。

這個展開圖無法摺出下面哪個立方體呢？

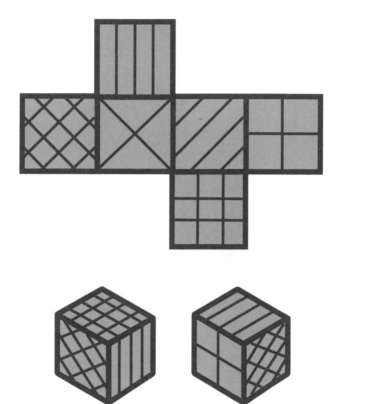

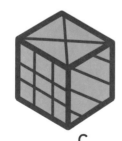

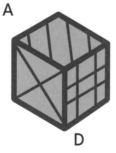

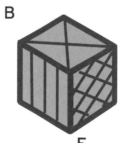

A

B

C

D

E

解答請見第167頁。

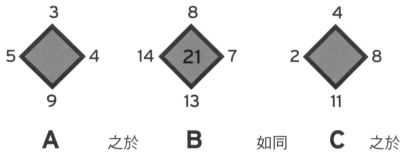

A 之於 B 如同 C 之於

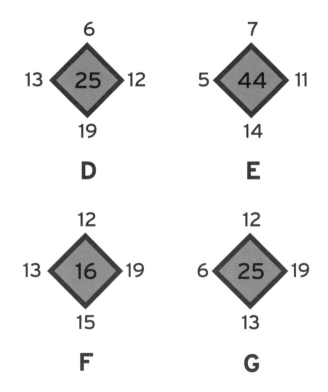

解答請見第167頁。

每一匹馬的編號與載重互有關連，最後一匹馬的編號應該是多少呢？

第4號　15公斤

第7號　29公斤

第3號　14公斤

第8號　19公斤

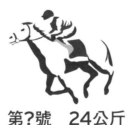

第?號　24公斤

解答請見第167頁。

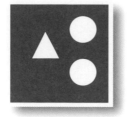
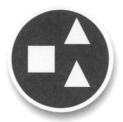
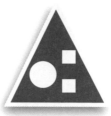

下一個應該是哪個圖形呢？

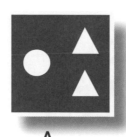
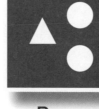

A B C

D E

解答請見第167頁。

找出方形上數字間的關係，以及問號應該是哪個數字。

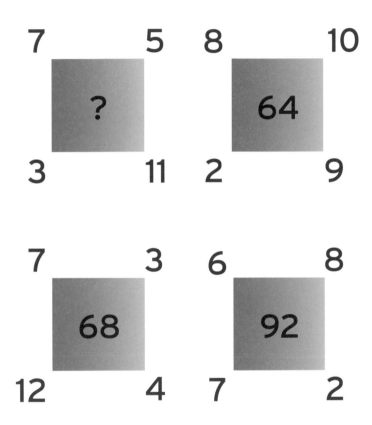

解答請見第167頁。

幾位自行車選手參加了一天一夜的比賽，但發生了奇怪的事情：啟程的時間和完賽的時間居然存在數學關係。找出這個數學關係，以及D選手的抵達時間是多少。

解答請見第167頁。

A 啟程 3:15

完賽 2:06

B 啟程 3:20

完賽 1:09

C 啟程 5:24

完賽 2:11

D 啟程 7:35

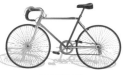

完賽 ?

E 啟程 6:28

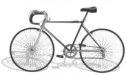

完賽 4:22

下面的哪個圖形，只要加上一個小圓圈就會等同上面的圖形呢？

解答請見第168頁。

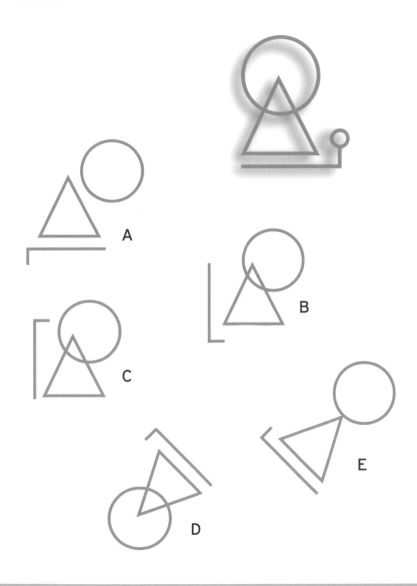

拼圖的空白部分應該填入右邊哪個圖形呢？

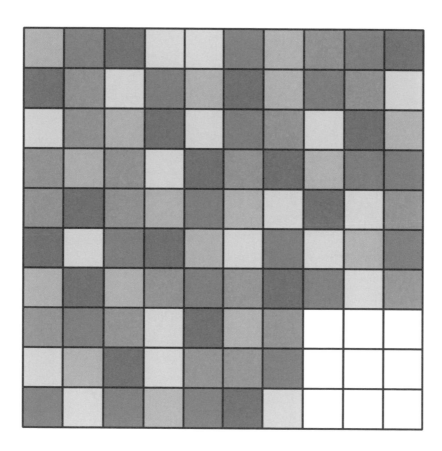

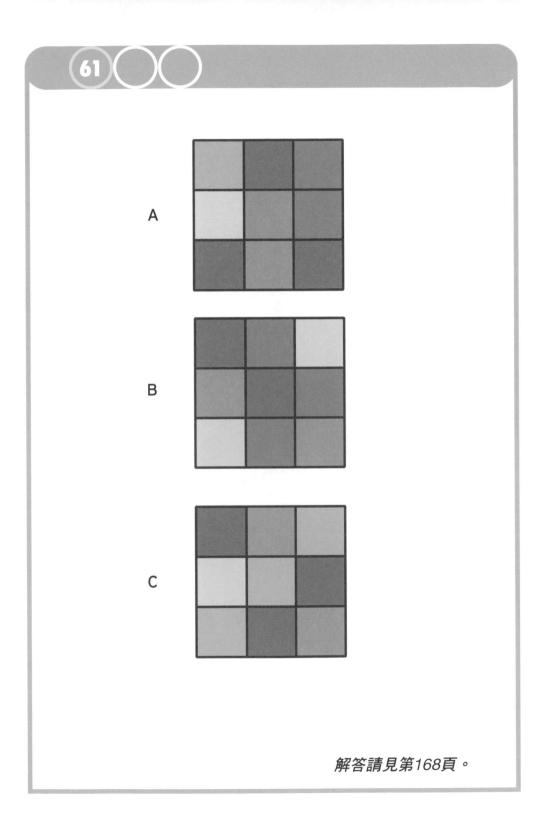

A

B

C

解答請見第168頁。

下面哪個形狀可以跟上圖組合成一個完整的多邊形呢？

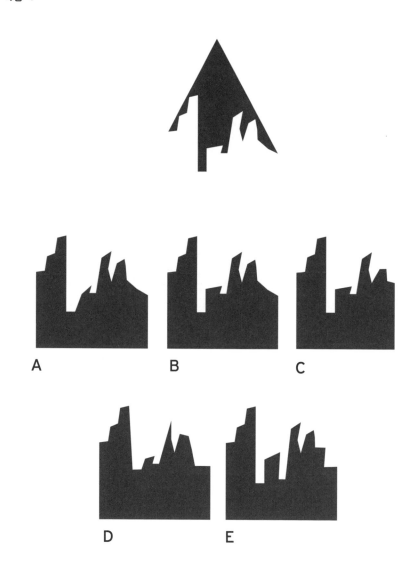

A

B

C

D

E

解答請見第168頁。

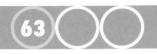

問號應該是哪個數字呢？

4	x	3	+	8
=			÷	
5			2	
-			+	
?	x	7	÷	11

解答請見第168頁。

下面哪個圖形和其他圖形不是同類？

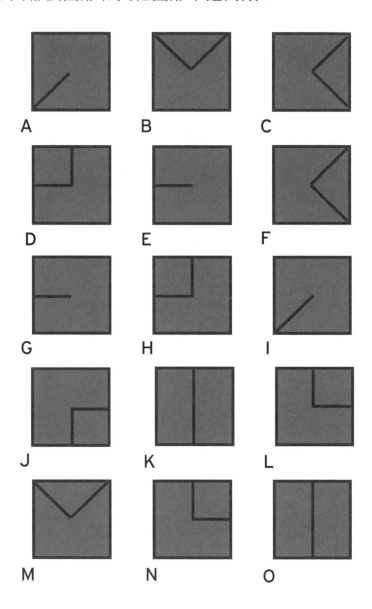

A　　　　　B　　　　　C

D　　　　　E　　　　　F

G　　　　　H　　　　　I

J　　　　　K　　　　　L

M　　　　　N　　　　　O

解答請見第168頁。

下面哪個圖形和其他圖形不是同類？

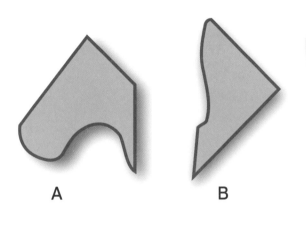

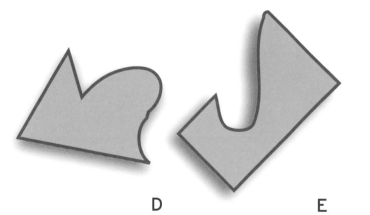

解答請見第168頁。

問號應該是哪個數字呢？

?	-	5	x	4
÷				÷
14				6
+				-
8	=	5	+	1

解答請見第168頁。

問號應該是哪個數字呢？

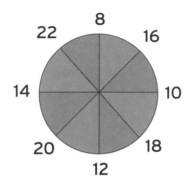

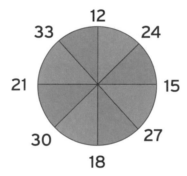

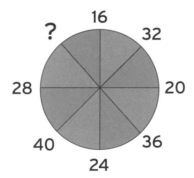

解答請見第168頁。

這個展開圖可以摺出右邊哪個立方體呢？

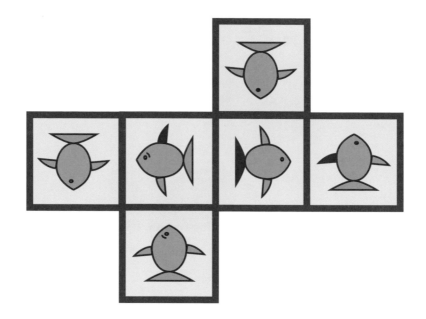

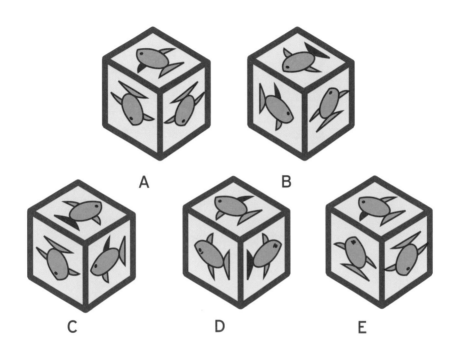

A

B

C

D

E

解答請見第168頁。

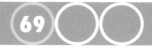
下面哪個圖形和其他圖形不是同類？

A

B

C

D

E

解答請見第168頁。

最下方缺少的部分應該是什麼樣的圖形呢？

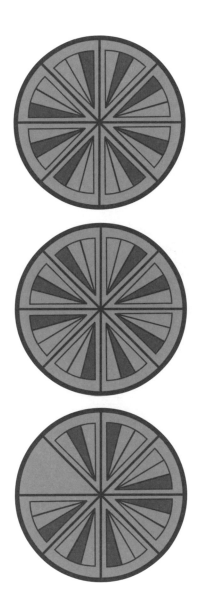

解答請見第168頁。

這一系列圖形的最後一個應該是什麼樣子呢？

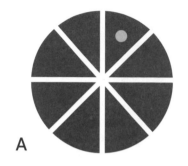

A

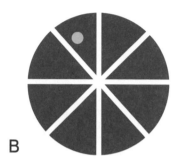

B

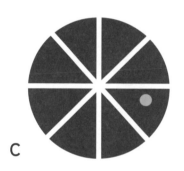

C

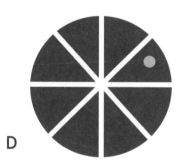

D

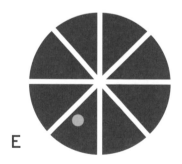

E

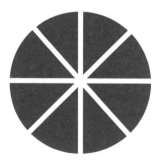

解答請見第169頁。

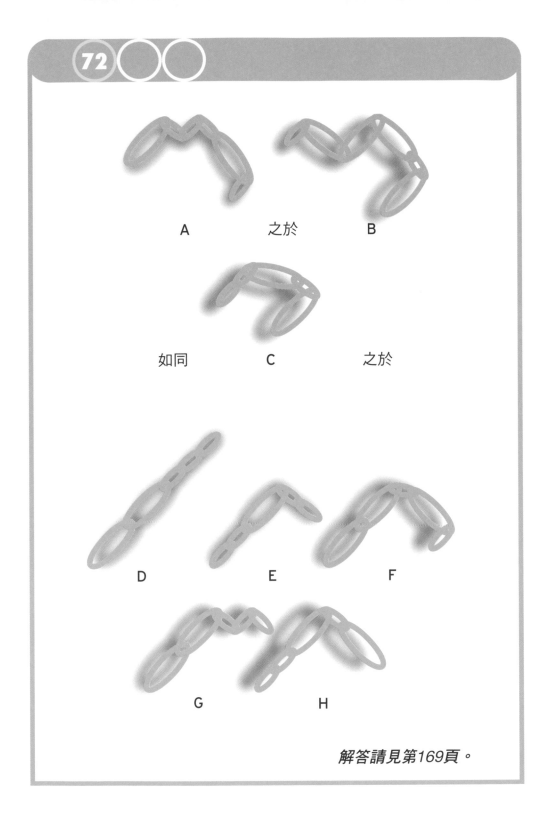

A　　　之於　　　B

如同　　　C　　　之於

D　　　E　　　F

G　　　H

解答請見第169頁。

找出方形上數字間的關係，以及問號應該是哪個數字。

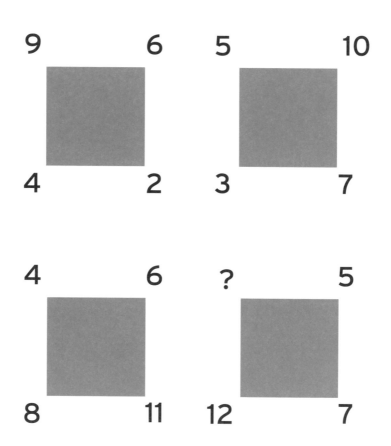

解答請見第169頁。

下面哪個圖形和其他圖形不是同類？

A　　　　　　　B

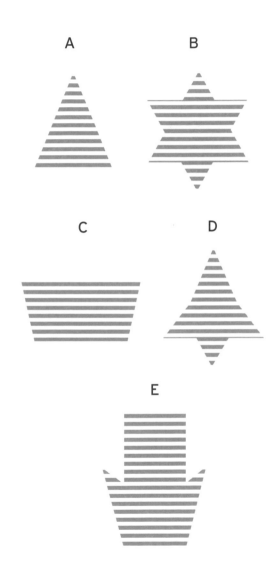

C　　　　　　　D

E

解答請見第169頁。

下面哪個圖形和其他圖形不是同類？

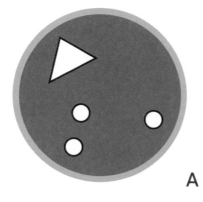

A

B

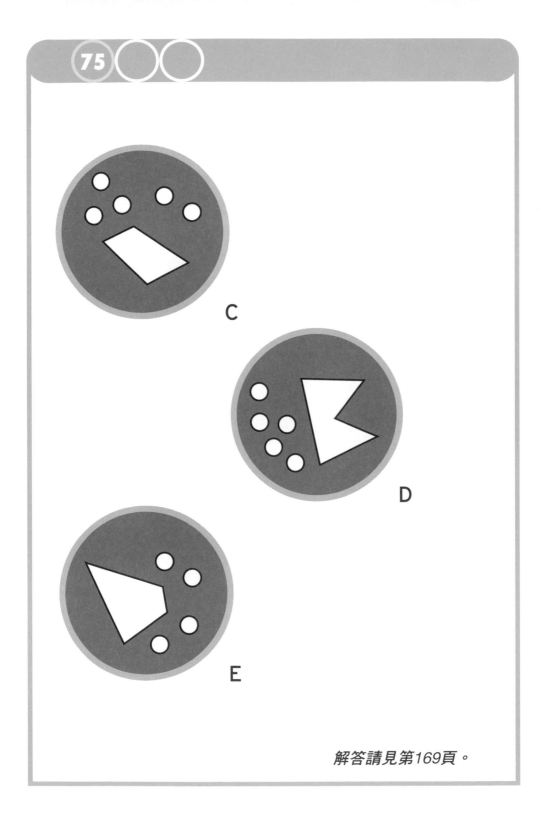

C

D

E

解答請見第169頁。

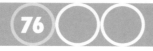
找出三角形上數字間的關係，以及問號應該是哪個
數字。

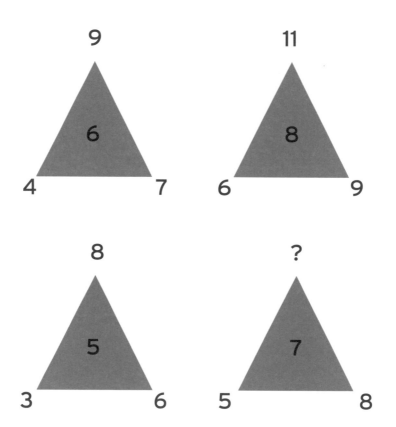

解答請見第169頁。

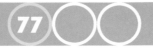

問號應該是哪個數字呢？

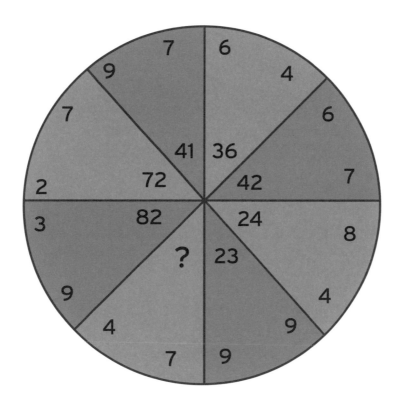

解答請見第169頁。

有五位自行車選手參加比賽，每位選手的編號和抵達的時間有關聯。抵達時間2:30選手的編號是多少呢？

第10號

2:15抵達

第2號

3:02抵達

第30號

2:45抵達

第8號

3:08抵達

第?號

2:30抵達

解答請見第169頁。

下面有四段時間，只有標示出是幾小時，沒有說明是前進還是倒轉。若最上面時鐘經過這四段時間後，指針位置和最下面的時鐘相同，請問每段時間各是前進還是倒轉？

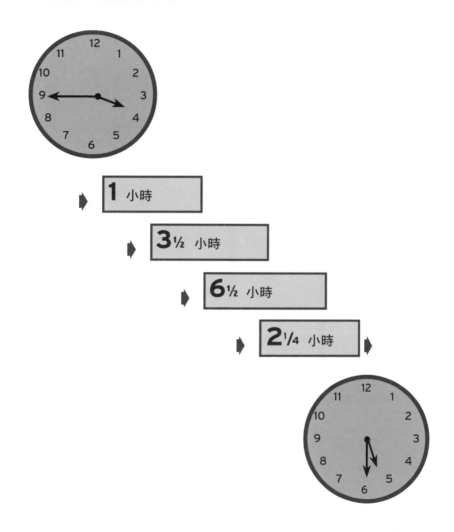

1 小時

3½ 小時

6½ 小時

2¼ 小時

解答請見第169頁。

找出方格內數字的關係，以及問號應該是哪個數字。

5	3	8	7
12	15	49	56
3	9	4	12
18	27	36	?

解答請見第170頁。

問號應該是什麼圖形呢？

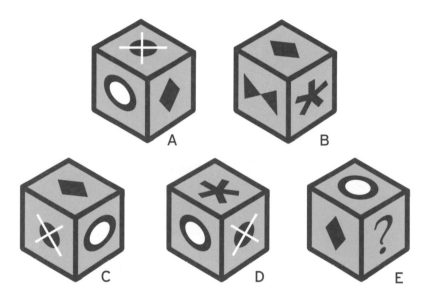

A

B

C

D

E

解答請見第170頁。

問號應該是什麼顏色呢？

23

19

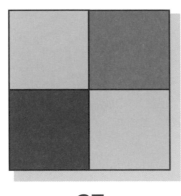

27

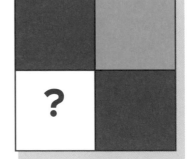

18

解答請見第170頁。

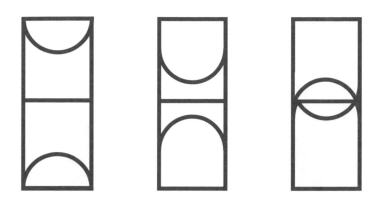

下一個應該是哪個圖形呢？

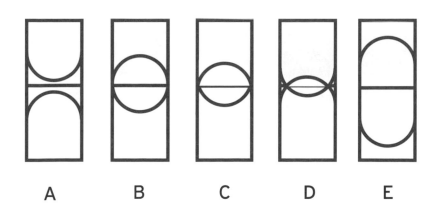

A　　B　　C　　D　　E

解答請見第170頁。

找出三角形上數字間的關係，以及問號應該換成哪個數字。

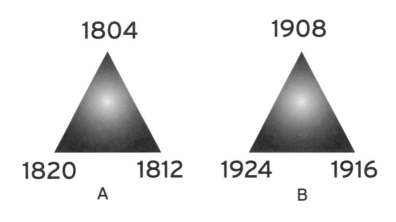

1804

1820 1812

A

1908

1924 1916

B

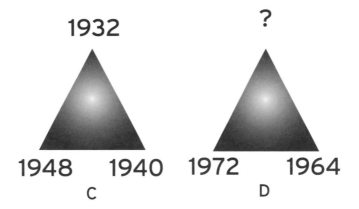

1932

1948 1940

C

?

1972 1964

D

解答請見第170頁。

這些時鐘的指針都是按照某個規則移動，第3號時鐘的長針和短針應該分別指向哪個數字？

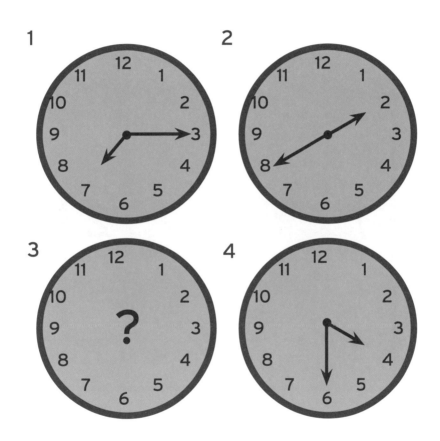

解答請見第170頁。

問號應該是哪個數字呢？

解答請見第170頁。

$$? - 9 \times 5$$

$$= \qquad \div$$

$$7 \qquad 2$$

$$+ \qquad -$$

$$3 \div 12 + 4$$

下面哪個圖形和其他圖形不是同類？

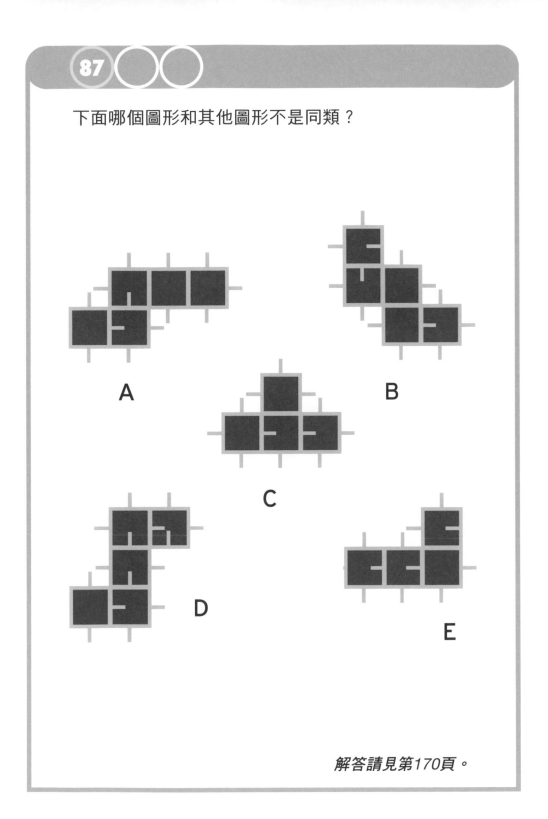

A

B

C

D

E

解答請見第170頁。

下面哪個骰子和其他骰子不同呢？

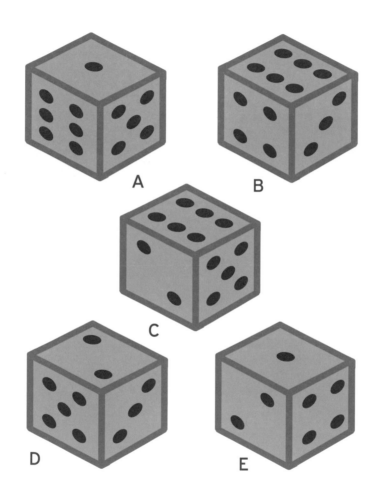

解答請見第170頁。

每臺拖拉機負責採收一定面積的馬鈴薯田（田地面積註明在括號內），採收的馬鈴薯重量標示在每臺車下方。每臺車輛的編號和馬鈴薯田面積、馬鈴薯收成重量存在某種關聯。第10號車採收的馬鈴薯重量應該是多少呢？

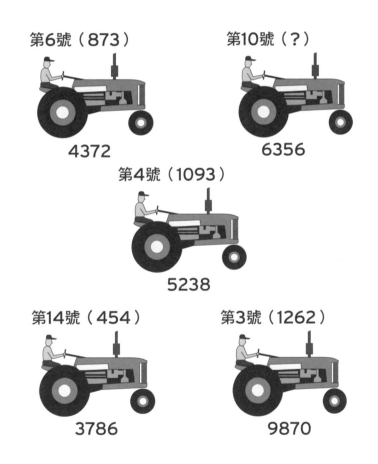

第6號（873）

4372

第10號（？）

6356

第4號（1093）

5238

第14號（454）

3786

第3號（1262）

9870

解答請見第171頁。

找出正方形上數字間的關係，以及問號應該是哪個數字。

解答請見第170頁。

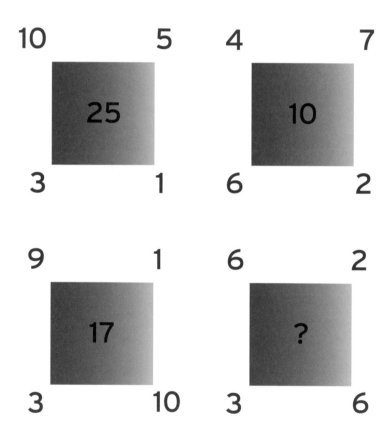

找出方格內數字的關係，以及問號應該是哪個數字。

1536	48	96	3
384	192	24	12
768	96	48	6
192	?	12	24

解答請見第171頁。

根據下面一系列花朵圖形，下一個應該是什麼樣的
圖形呢？

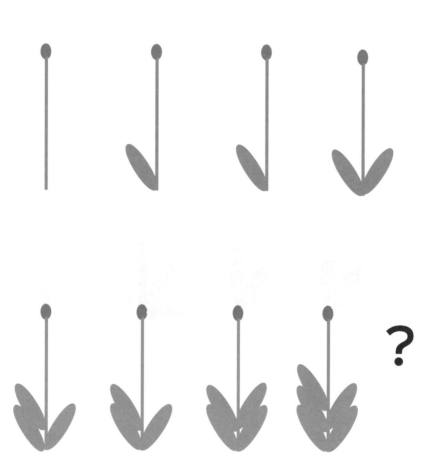

?

解答請見第171頁。

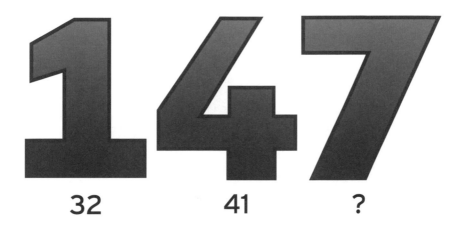

32　　　　41　　　　？

7下面的數字應該是多少呢？

解答請見第171頁。

圖形中每個區塊都依照某個規則產生，問號應該是
哪個數字呢？

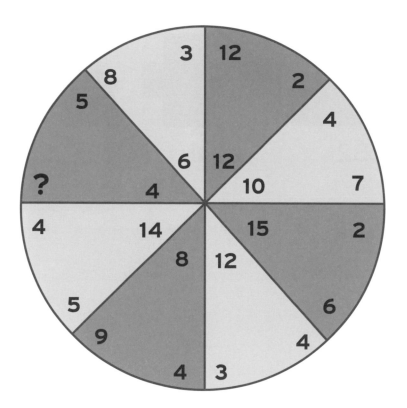

解答請見第171頁。

找出下圖中數字間的關係，以及問號應該是哪個數字。

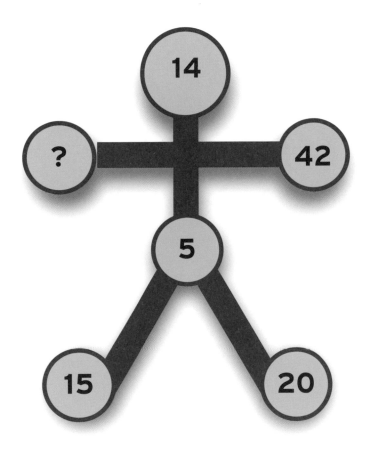

解答請見第171頁。

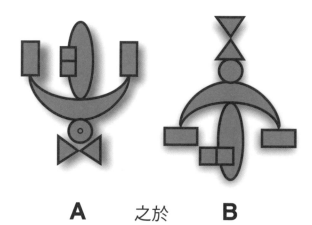

A 之於 B

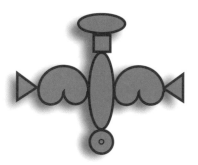

如同 C 之於

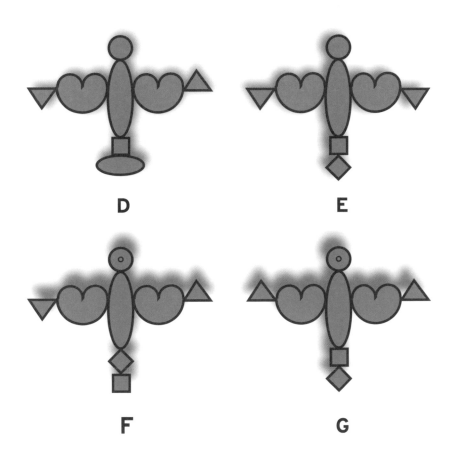

D

E

F

G

解答請見第172頁。

哪個圖形和其他圖形不是同類？

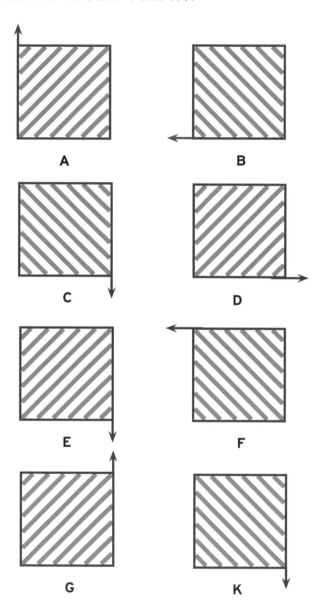

解答請見第172頁。

如果將這些拼圖正確拼接，可以拼出一個正方形。
但其中有一片用不到的拼圖，請問是哪片呢？

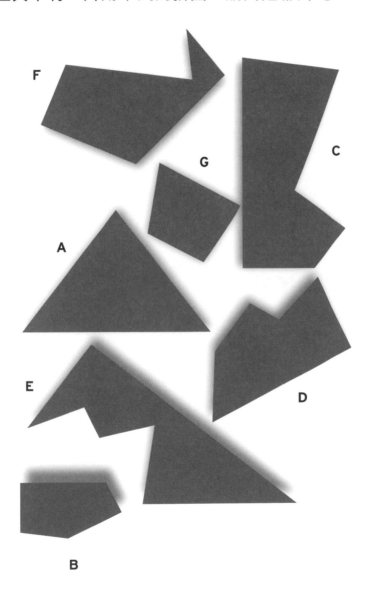

解答請見第172頁。

問號應該是哪個數字呢？

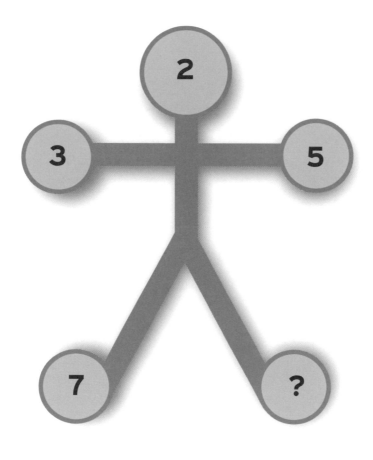

解答請見第172頁。

哪個數字和其他數字不是同類？

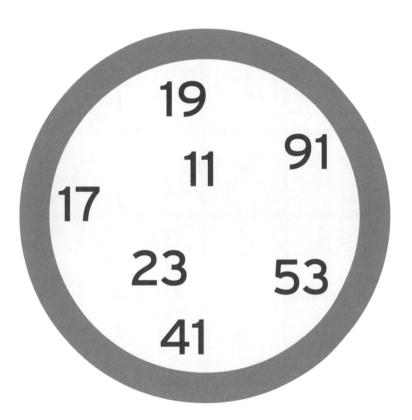

解答請見第172頁。

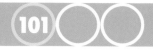

方格內的數字是依照某個規則產生。找出其中規則，以及問號應該是哪個數字呢。

3	3	9	3
5	8	2	1
4	3	8	1
8	2	1	?

解答請見第172頁。

熱氣球E應該是什麼時間呢？

A 13 小時
18 分鐘

B 28 小時
35 分鐘

C 16 小時
21 分鐘

D 7 小時
19 分鐘

E a) 13 小時 29 分鐘
b) 12 小時 35 分鐘
c) 7 小時 12 分鐘
d) 12 小時 7 分鐘

解答請見第172頁。

這個展開圖無法摺出右邊哪兩個多面體呢？

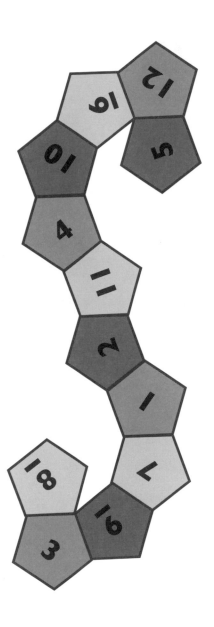

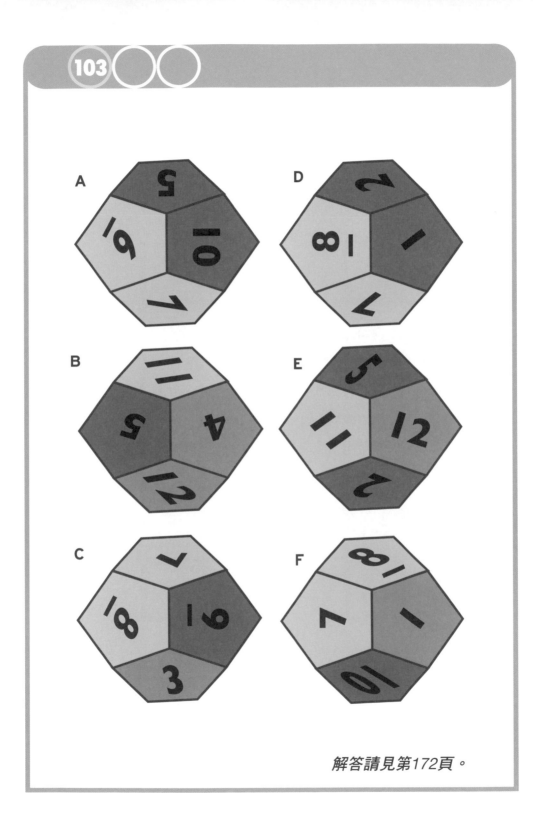

解答請見第172頁。

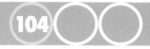

下面哪個圖形和其他圖形不是同類？

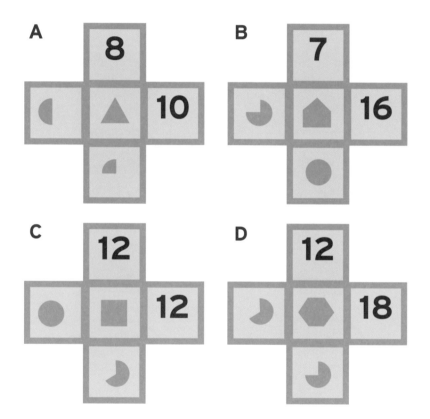

解答請見第172頁。

4	8	3	2	7	5	6	1	9	4	?
2	3	7	6	2	4	1	5	3	7	90
8	7	3	2	4	6	9	1	4	2	101
4	3	6	8	2	9	7	6	8	7	115
3	2	1	6	9	8	8	7	3	4	101
6	2	3	8	4	1	9	7	2	6	104
7	3	4	2	1	9	4	5	3	5	100
6	5	4	3	2	8	4	7	6	1	103
3	5	2	1	8	6	9	4	3	7	106
6	8	7	3	2	4	5	9	5	6	109
103	98	99	100	81	117	121	109	99	107	

每種顏色代表一個小於10的數字，問號應該是哪個數字？

解答請見第172頁。

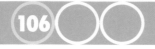

每種顏色代表一個小於10的數字,問號應該是哪個數字?

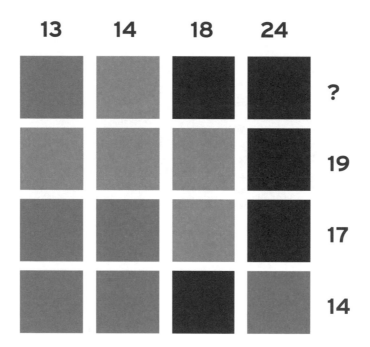

解答請見第173頁。

每種顏色代表一個小於10的數字，問號應該是哪個數字？

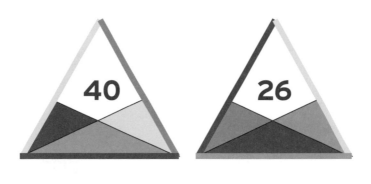

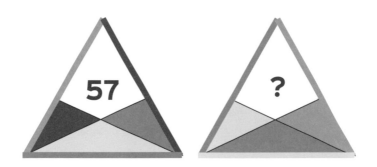

解答請見第173頁。

如果將這些拼圖正確拼完，可以得到一個正方形。
但其中有一片錯的拼圖，請問是哪片呢？

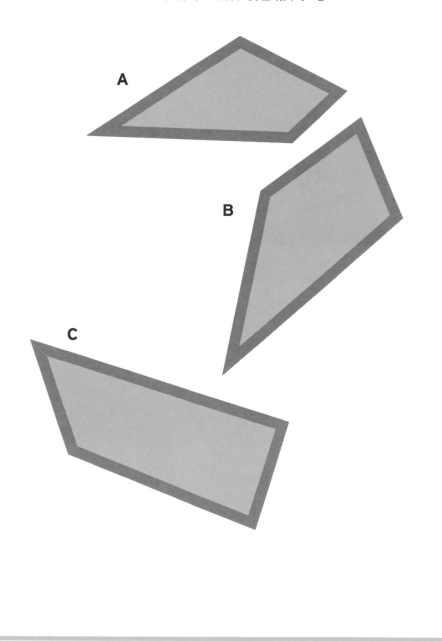

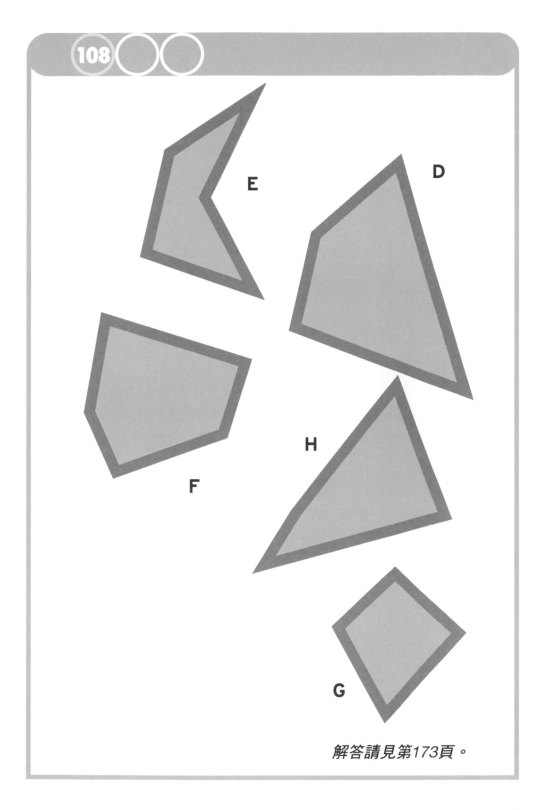

解答請見第173頁。

每種顏色代表一個小於10的數字，問號應該是哪個數字？

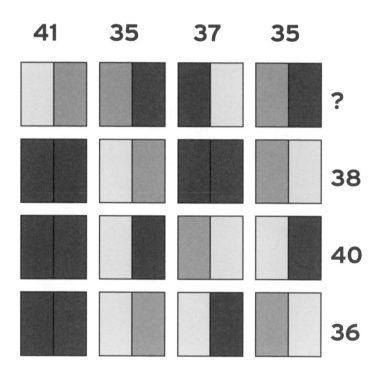

解答請見第173頁。

依照黑色箭頭方向向上拉動齒輪,請問物品會向上還是向下移動?

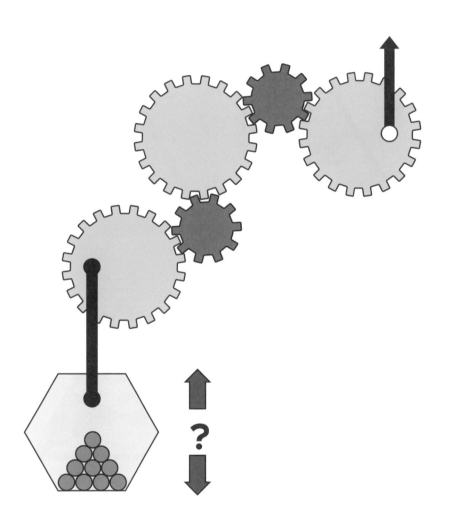

解答請見第173頁。

每種顏色代表一個小於10的數字,問號應該是哪個數字?

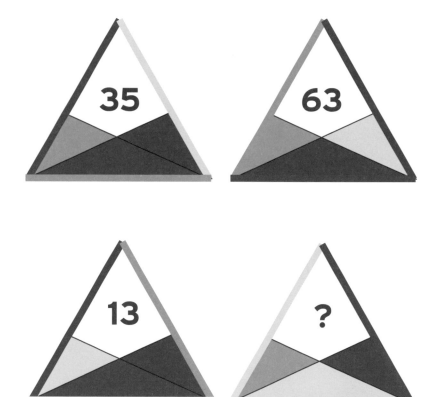

解答請見第173頁。

用9根火柴或9根牙籤可以排出下面3個三角形。請移動3根火柴,讓3個三角形變成5個三角形。

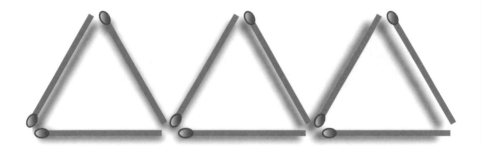

解答請見第173頁。

每種顏色代表一個小於10的數字，問號應該是哪個數字？

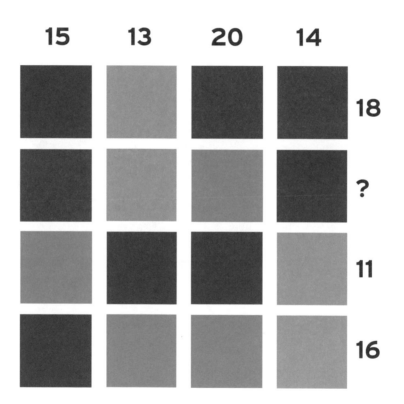

解答請見第174頁。

每種顏色代表一個小於10的數字，問號應該是哪個數字？

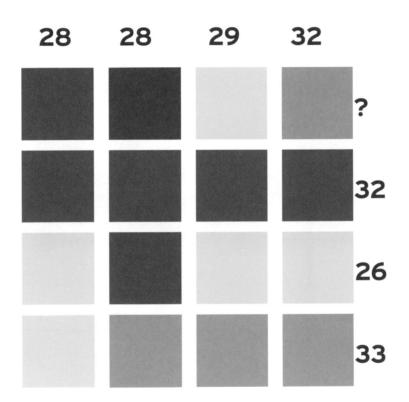

28	28	29	32	
				?
				32
				26
				33

解答請見第174頁。

下一個應該是哪個圖形呢？

1

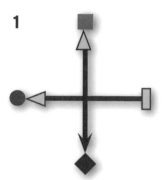

2

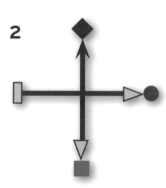

3

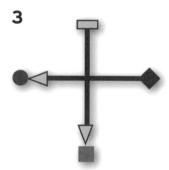

4

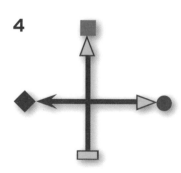

5

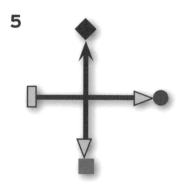

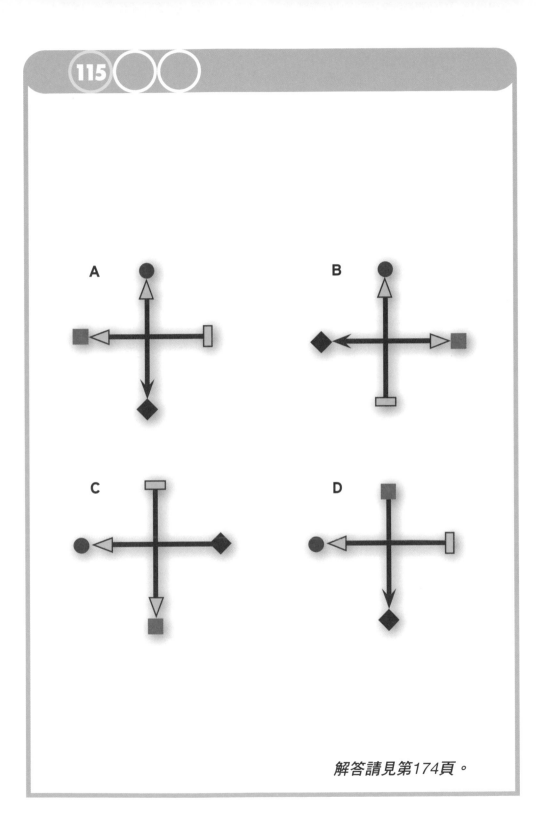

解答請見第174頁。

仔細看看下面這幾個特別的時鐘。找出它們顯示的
時間有什麼規則，以及第5個時鐘應該顯示為幾點
幾分。

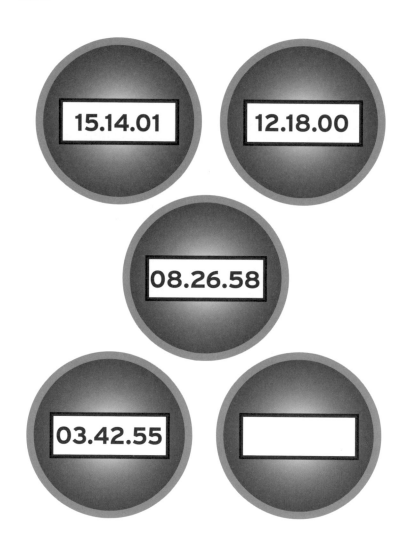

15.14.01

12.18.00

08.26.58

03.42.55

解答請見第174頁。

每種顏色代表一個小於10的數字，問號應該是哪個數字？

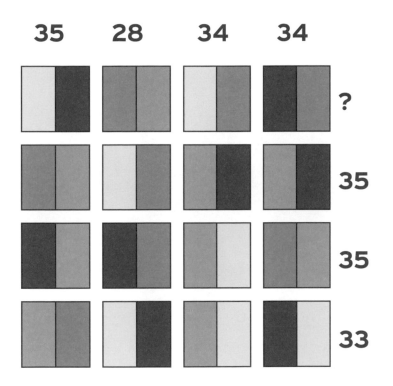

解答請見第174頁。

下面哪個形狀可以跟上圖組合成一個完整的圓形呢？

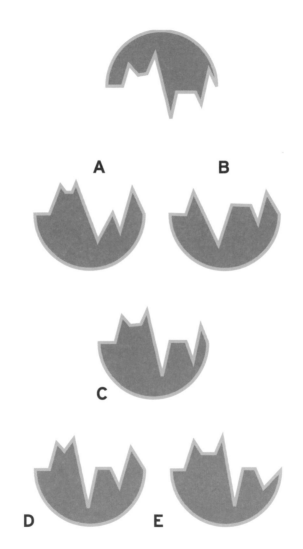

A

B

C

D

E

解答請見第174頁。

這個展開圖可以摺出下面哪一個立方體呢？

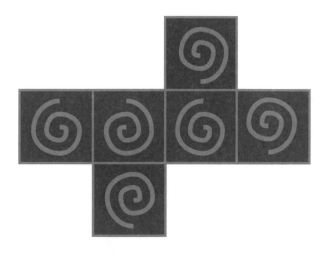

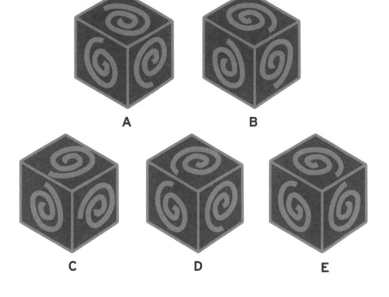

A

B

C

D

E

解答請見第174頁。

這個展開圖可以摺出右邊哪一個三角錐呢？

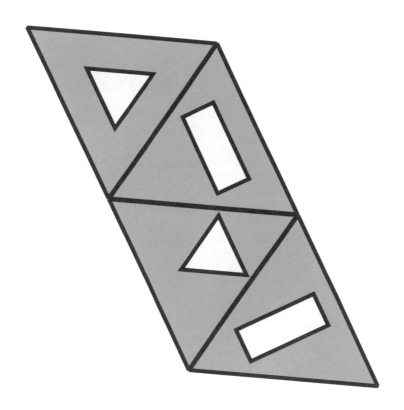

解答請見第174頁。

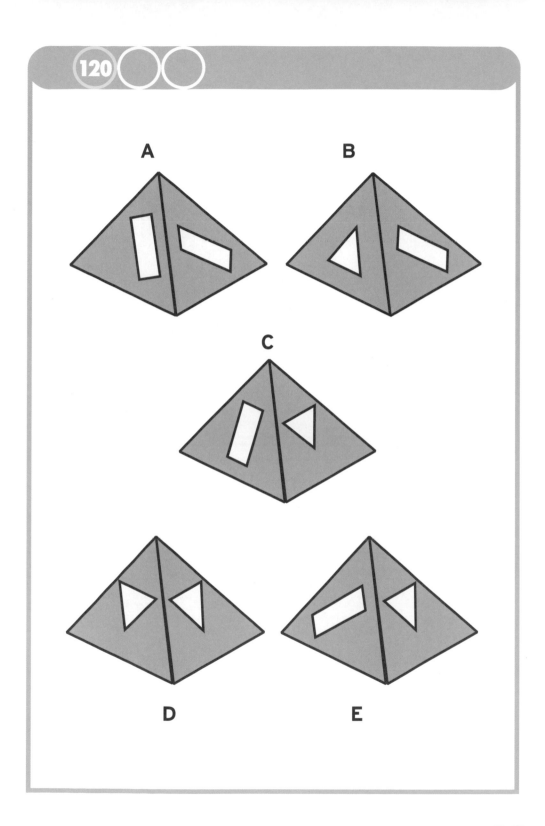

A

B

C

D

E

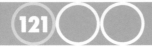

哪個圖形和其他圖形不是同類？

A
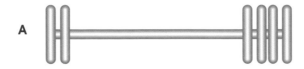

B
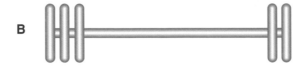

C

D
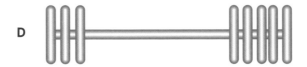

E
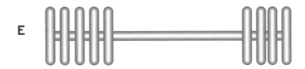

解答請見第174頁。

問號應該是哪個圖形呢?

A

B

C

D

E

解答請見第174頁。

時鐘指針的位置是根據某種規則產生。試著找出這個棘手的規則,以及下一個應該是哪個時鐘?

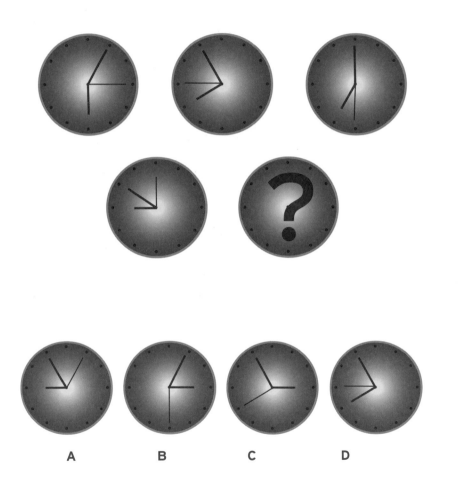

A B C D

解答請見第175頁。

哪個圖形和其他圖形不是同類？

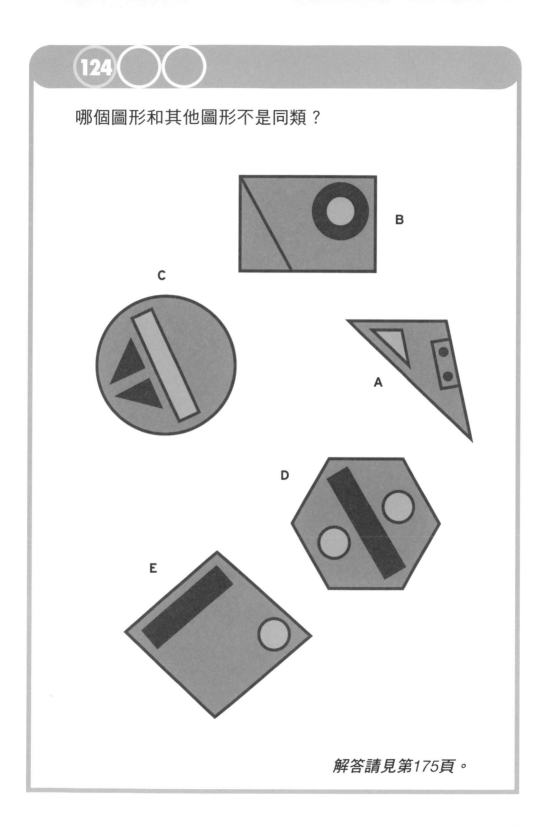

解答請見第175頁。

這個展開圖可以摺出右邊哪一個三角錐呢？

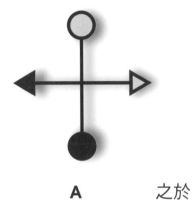

A　　　之於　　　**B**

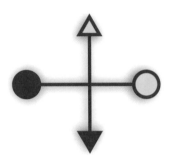

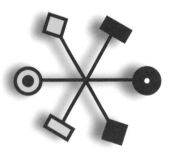

如同　　　**C**　　　之於

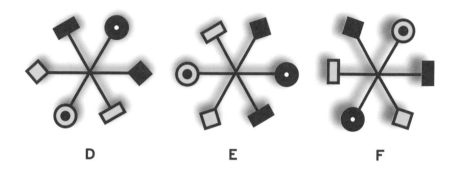

D　　　　　E　　　　　F

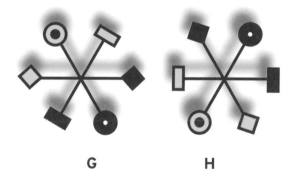

G　　　　　H

解答請見第175頁。

3種顏色的區塊代表3個連續且小於10的數字。黃色代表7，且所有區塊的總和為50。請問藍色和綠色各代表什麼數字？

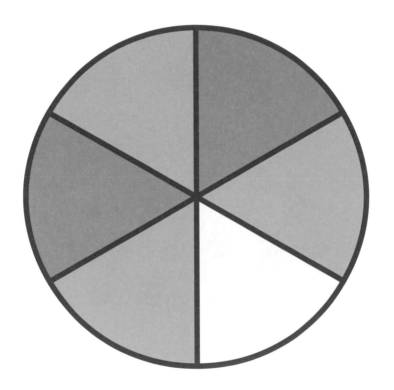

解答請見第175頁。

問號應該是哪個數字呢？

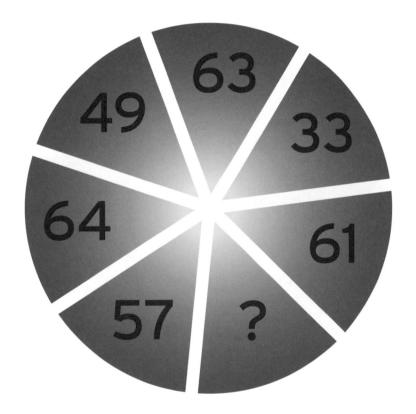

解答請見第175頁。

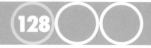

仔細看看下面這幾個三角形，依照規則，第四個三角形內應該是什麼圖形呢？

解答請見第175頁。

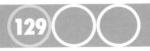

下一個圓點會出現在哪個位置呢?

解答請見第175頁。

下一個應該是哪個圖形呢？

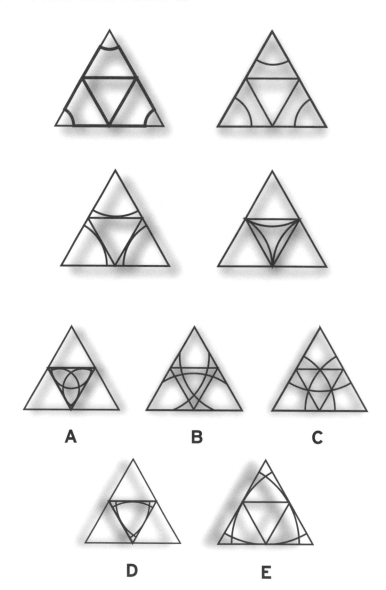

解答請見第175頁。

哪個圖形和其他圖形不是同類？

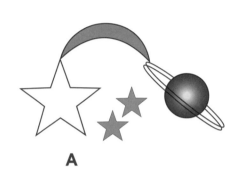

A

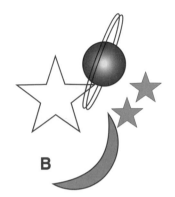

B

C

D

E

解答請見第175頁。

下面幾張圖顯示了同一立方體的不同面。請問X面應該是右邊哪個圖形？

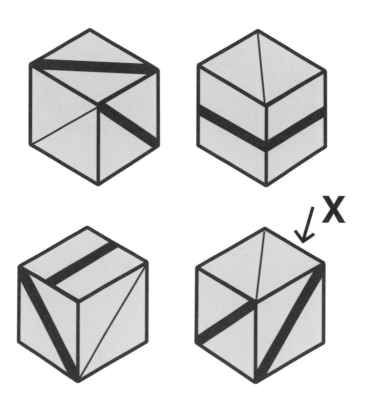

A B C

D E

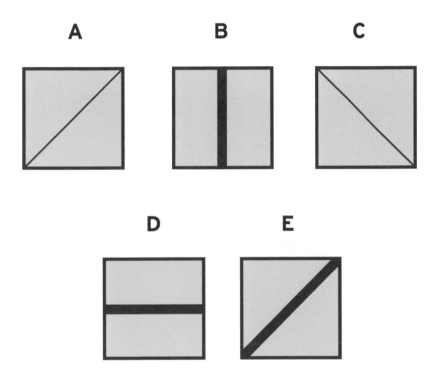

解答請見第175頁。

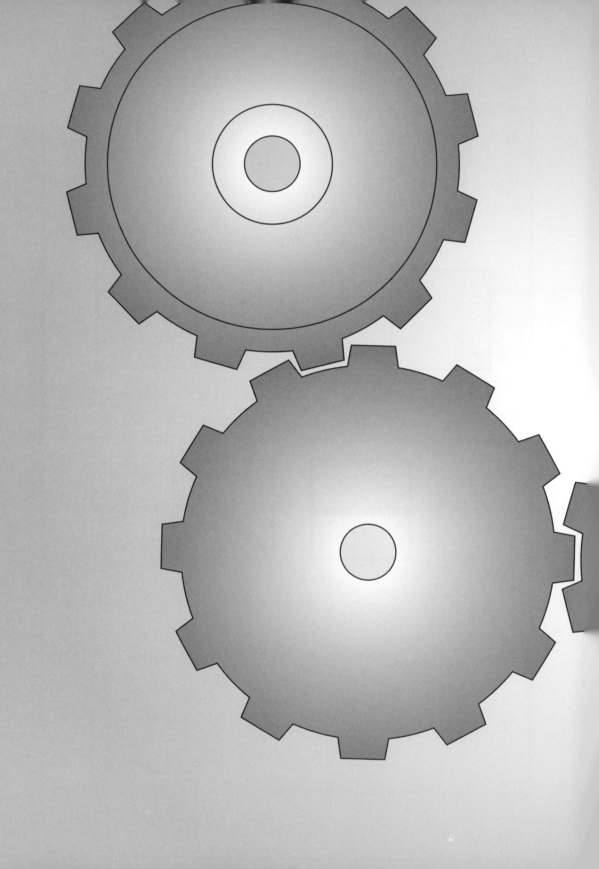

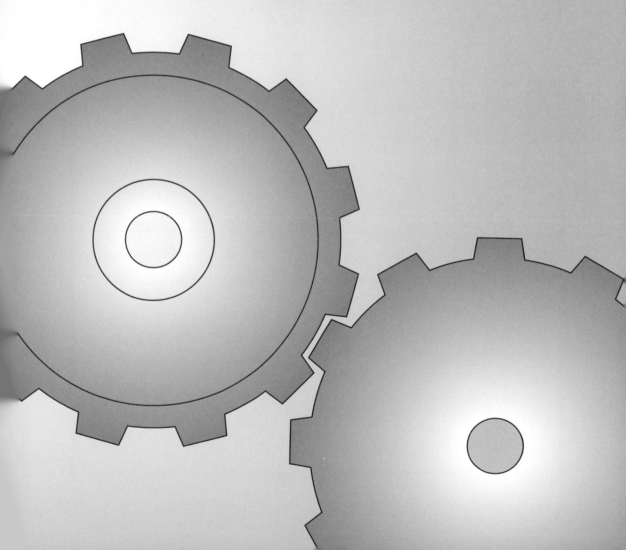

解答

1 B和H

2 16。其他數字都可以被3整除。

3 上方圓圈內符號:「＋」和「＋」;下方圓圈內符號:「＋」和「－」。

4 E。將圖形順時針轉90度。

5 A和L。數字是3、4、6、9。

6 5×4÷2+7=17。

7 C。三角形中央的數字等於三個角數字的平方和。C不符規則。

8 2。代表有幾個圖形包圍這個數字。

9 靛色6和紫色7(彩虹的顏色)。

10 D。

11 上方圓圈內符號:「×」和「÷」;下方圓圈內符號:「÷」和「×」;。

12 B、F、N。

13 4個月亮4個月亮,或是3個太陽＋1個月亮+1個雲。太陽=9,月亮=5,雲=3。

14 26。其他球上的十位數及個位數字加起來都等於10。

15 15。

```
5 6 7 2 4 6 9 3
6 2 4 2 8 9 0 5
7 4 3 6 3 8 9 9
2 2 6 6 3 2 8 9
4 8 3 3 6 7 2 3
6 9 8 2 7 3 6 9
9 0 9 8 2 6 2 4
3 5 9 9 3 6 4 5
```

16 8。將正方形左上角和左下角的數字相減，右上角和右下角的數字也相減，第一個計算的答案減去第二個計算答案，結果就等於正方形中央的數字。

17 三朵雲和一個月亮。太陽=6，月亮=7，雲=9。

18 菱形。它是一個封閉的圖形。

19 3。每個輪圈內的數字加起來都等於30。

20 6+7+11÷3×2+5-12=9

21 27。第一個圓內每個數字的平方就是第二個圓內相同位置的數字，第一個圓內數字的立方就是第三個圓內相同位置的數字。

22 F。奇數的個位數字與十位數字要對調。

23 一個箭號。橢圓=1，箭號=2，菱形=3。

24 C。其他的都是兩個較小的圖形可合併形成一個大的圖形。

25 6:50。分針分別往回5、10、15分鐘,時針分別往前1、2、3小時。

26 35。星號=6,勾號=3,十字=17,圓圈=12。

27 C。其他圖內最大和最小的圖形形狀是相同的。

28 C。分針每次往前5分鐘,時針每次往前3小時。

29 C。最小的圖形順時針轉90度,中間的圖形不動,最大的圖形逆時針轉90度。

30 B。

31 31。

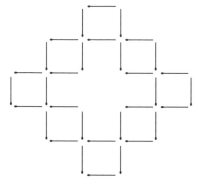

32 B。直線和矩形相交,矩形被直線分隔成兩個圖形,兩個圖形都不是三角形。

33 B。其他圖的小圓圈都在更大的圓圈內。

34 B。分針每次往回15分鐘,時針每次往前3小時。

35 H。一個圖形是另一個的鏡像。

36 B。圖形序列的規則：減1圓點、加2圓點，及每次加圓點時，圖形逆時針轉90度；減圓點時，圖形逆時針轉180度。

37 E和M。

38 R。將前3個字母依其在26個英文字母的順序換成數字，然後將數字乘以2，再從英文字母中找到對應位置的字母，填入對邊的三角形。I（9）×2=18（R）

39 4×7÷2+8+9×6÷3=62

40 42。將正方形右上角的數字乘以左下角的數字，或是左上角的數字乘以右下角的數字，乘積就等於正方形中心的數字。

41 D。D的小圓點在三個圖形的交集內，其他的小圓點都在兩個圖形的交集內。

42 11。棕色是1，綠色是2，橘色是3，黃色是4，粉紅色是5，紅色是6，紫色是7。將每個區塊外緣兩個顏色代表的數字加起來，數字和等於下一個區塊中央的數字。

43 D。

44 3。第一個正方形的四個數字減去2，再以逆時針方向轉到第二個正方形的位置，依此規則進行到第三個及第四個正方形。

45 9。將第二個輪圈和第三個輪圈中同一位置的數字相乘，乘積就是第一個輪圈下一個位置（順時針方向前進）的數字。

46 第一行方格內圖形的區塊數目，以及第三行方格內圖形的區塊數目，兩者相加就等於第二行方格內圖形的區塊數目。

47 15。將比賽時間由幾小時幾分鐘轉換成分鐘，然後除以10，省去餘數，結果就等於編號。

48 E。規則是：加兩個圓及兩條線、減一條線及一個圓、依此重複，同時每次圖形要逆時針轉90度。

49 27。將正方形四個角的數字相加，黃色方格的數字總和加5就是下方綠色方格中央的數字，綠色方格數字總和減5就是上方黃色方格中央的數字。

50 C。

51 A。圓內每一環的十字數目是前一個圓內每一環的十字數目增加1，每個圓內相鄰的兩個環，外圈的第一個和內圈的最後一個十字位置必須對齊。

52 F。圓型和方形互換，最大的圖形內沒有其他圖形。

53 從九宮格對角的位置開始，兩個符號第一步前進1格，第二步前進2格，然後依此規則重複，直到另一端的對角位置再回頭。

54 A。

55 D。第一個菱形以順時針方向將連續的兩個數字相加，結果就是第二個菱形某個位置的數字，就與第一個菱形相加數字中第二個數字相同的位置。第一個菱形四個角的數字相加，結果就是第二個菱形中心的數字。

56 編號2。將重量的個位數字減去十位數字。

57 B。每一步變化的規則是：方形換成圓形、三角形換成方形、圓形換成三角形。

58 92。正方形對角數字相乘，兩組對角數字的乘積再相加，結果等於前進第三個正方形中央的數字。

59 3:13。A的起始時間減去完成時間就等於B的完成時間、B的起始時間減去完成時間就等於C的完成時間、以此類推。

60 D。它有三角形和大圓重疊，及一條平行於三角形的一邊且右端有轉角的直線，可以讓小圓加上去。

61 C。每行及每列都必須有兩個綠色方格及橘色方格。

62 B。

63 3。

64 J。其他的都有另一個一模一樣的圖形。

65 E。除了E，其他圖形都只有三條直線，E有四條直線。

66 2。

67 44。在第一個圓輪中，以順時針方向，同一格在第二個及第三個圓輪會分別增加某個數字。

68 B。

69 B。其他圖形都有相同數目的直線及曲線。

70 在每個圓輪相同位置內，三個格子中只有一個格子被塗滿，但三個格子都要輪流在三個圓輪中被塗滿。

71 小圓點移動順序為逆時針移動一格，順時針移動兩格，之後重複。

72 F。圖形內小的圖形換成大的、大的圖形換成小的。

73 9。第一個正方形的四個數字加1，再以順時針方向轉到第二個正方形的位置，依此規則進行到第三個及第四個正方形。

74 B。它的水平直線數目是奇數，其他都是偶數。

75 C。除了C，其他圖形中小圓點的數目都等於旁邊圖形的邊長數目。C多了一個小圓點。

76 10。第一與第二個三角形，三個角的數字差異與中間數字差異相同，第三與第四個三角形可類推。

77 18。將每個區塊外緣的數字相乘，然後十位數與個位數對調，所得數字就是下一個區塊內中心位置的數字。

78 20。將小時數與分鐘相乘，再除以3，結果就是騎士的編號。

79 前進、倒轉、前進、倒轉。

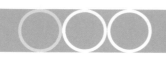

80 48。這些方格分成四個區域，每個區域有四個數字，將上方的兩個數字相乘，乘積就是右下數字，將右下的數字減去右上的數字，差就是左下的數字。

81

82 黃色。紅色=2，綠色=5，藍色=7，黃色=9，所有數字加起來等於總和數字。

83 E。每個圓拱形往對面另一個拱形移動靠近，每次移動相同的距離。

84 1956。每個三角形的數字都是前一個數字順時針轉向後+8，以此類推。

85 9:05。分針往前25分鐘，時針後退5小時。

86 13。

87 B。它是唯一沒有三個正方形排成一列的圖形。

88 C。

89 987。重量除以編號就等於面積，但重量數字被放錯位置。

90 6。每個正方形的左上和左下的數字相乘，右上和右下數字相乘，第一組數字的乘積減去第二組數字的乘積，結果就是正方形中央的數字。

91 384。從右上第一格往下移動，第一格數字乘以4就是第二格數字，第二格數字除以2就是第三格數字，往下每格數字依此規則產生，到行末再左移到隔行往上，到行首再左移到隔行往下，以此方式前進完成全部方格。

92 規則是：加一片葉子、加兩片花瓣、減一片花瓣、加一片葉子，依此規則重複。

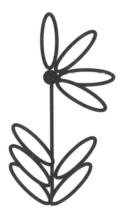

93 11。將每個印刷數字的邊長數目乘以3，再減去該印刷數字。

94 9。將每個區塊外緣的數字相乘，第一個區塊乘積除以2，第二個區塊乘積除以3，後續依此輪流除2或3，結果就是對面區塊中心的數字。

95 56。頭部的數字乘以左腳的數字再除以腰部的數字，結果等於右手的數字。頭部的數字乘以右腳的數字再除以腰部的數字，結果等於左手的數字。

(14×15)÷5=42

(14×20)÷5=56

96 D。整個圖形先上下顛倒，圖形內任何有直線的圖形都順時針旋轉90度，圓形內的小圓點消失。

97 E。若方形內的線條方向是左下到右上，則箭頭會向上或向右。反之若線條方向是右下到左上，則箭頭會向下或向左。

98 G。

99 11。這些數字是由小到大的質數序列。

100 91。其他都是質數。

101 5。在同一橫排，其中的三個數加起來會等於第四個數。

102 a。將熱氣球編號的第一個數字和最後一個數字相乘，乘積減去第二個數字就等於小時數，乘積加上第三個數字就等於分鐘數。

103 B和F。

104 D。公式是（右方的數字×左方塗色部分的面積比）-（上方的數字×下方塗色部分的面積比）=中間圖形的邊長數目。例如　　　D：（18×2/3）[12]-（12×3/4）[9]=3，這計算結果顯示在D中央方格的圖形應該有三個邊，但實際不是三角形，所以D不符合其他圖的規則。

105 105。顏色代表的數字分別是：黃色4、粉紅色5、綠色6、橘色7。將每行或列

方格顏色代表的數字和方格內
的數字加起來。

106 19。顏色代表的數字分
別是：橘色3、綠色4、紅色5
、紫色7。

107 77。顏色代表的數字分
別是：紫色 3、綠色4、黃色6
、橘色9。將左邊邊長顏色與
右邊邊長顏色代表的數字相
加，再乘上底邊邊長顏色的數
字，就先得到結果1。然後將
三角形內上部兩側顏色代表的
數字相加，再減去三角形內底
部顏色的數字，就再得到結果
2。結果1減去結果2就是三角
形中心的數字。

108 D。

109 34。顏色代表的數字
是：綠色3、紅色4、黃色5、
紫 7。將每行或列方格內顏色
所代表的數字加起來。

110 往下。

111 27。顏色代表的數字分別
是：黃色2、紅色3、綠色4、
紫色6。將三個邊長顏色代表
的數字相乘，就先得到結果1
。然後將三角形內所有顏色代
表的數字相加，就再得到結果
2。結果1減去結果2就是三角
形中心的數字。

112 112。

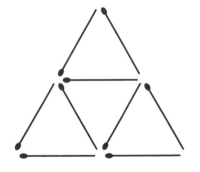

113 17。顏色代表的數字是：橘色6、紅色1、綠色3、紫色7。旁邊的數字等於每行或列方格內顏色所代表的數字加起來的和。

114 26。顏色代表的數字分別是：紅色 3、黃色 6、紫色8、綠色9。

115 D。圖形向右旋轉180°－90°－180°－90°，每轉到90°時圓形和方形交換位置，以此類推。

116 小時數字依序後退3、4、5、6小時，分鐘數依序前進4、8、16、32分，秒數依序後退1、2、3、4秒，所以第 5 個 錶 上 的 時 間 是21:14:51。

117 28。顏色代表的數字分別是：紫色5、橘 2、黃色3、綠色6。將同一行所有顏色代表的數字加起來。

118 C。

119 A。

120 A。

121 D。每個圖左邊交叉的線條數目和右邊交叉的線條數目相乘，除了D圖外，其他線條數目的乘積都是偶數。

122 D。每次增加一條線交錯，依序增加在圖形的垂直或水平直線上，當增加一垂直線與水平直線交錯時，箭頭顏色也同時變換。

123 D。秒針依序輪流前進30秒或後退15秒，分針依序輪流後退10分鐘或前進5分鐘，時針依序輪流前進2小時或後退1小時。

124 D。D是唯一一個外面圖形邊長數量等於內面圖形邊長數量（6=6）的圖形。

125 H。首先順時針旋轉到下一個位置，然後再對圖形中心的水平線作鏡像反射。

126 藍色=8；綠色=9。

127 1。從64開始以順時針方向每次跳過一個數字，同時依次減去1、2、4、8、16、32。

128 正方形。假如三角形的三個數字和是偶數，則中心是正方形，如果是奇數，則是中心是三角形。

129 最下一排倒數第二個三角形。圓點位置順序是：從最上頂端開始，由左到右，分別是圓點、跳過一個三角形、圓點、跳過兩個三角形、圓點、跳過三個三角形、圓點、跳過四個三角。

130 C。弧線依序逐漸朝三角形中央前進。

131 D。星星有一個角被遮住不見了。

132 D。